FOYERS
ET
COULISSES

HISTOIRE ANECDOTIQUE
DE TOUS LES THÉATRES DE PARIS

OPÉRA

TOME III

AVEC PHOTOGRAPHIES

PARIS
TRESSE, ÉDITEUR
GALERIE DE CHARTRES, 10 ET 11
PALAIS-ROYAL

MDCCCLXXV
Tous droits réservés.

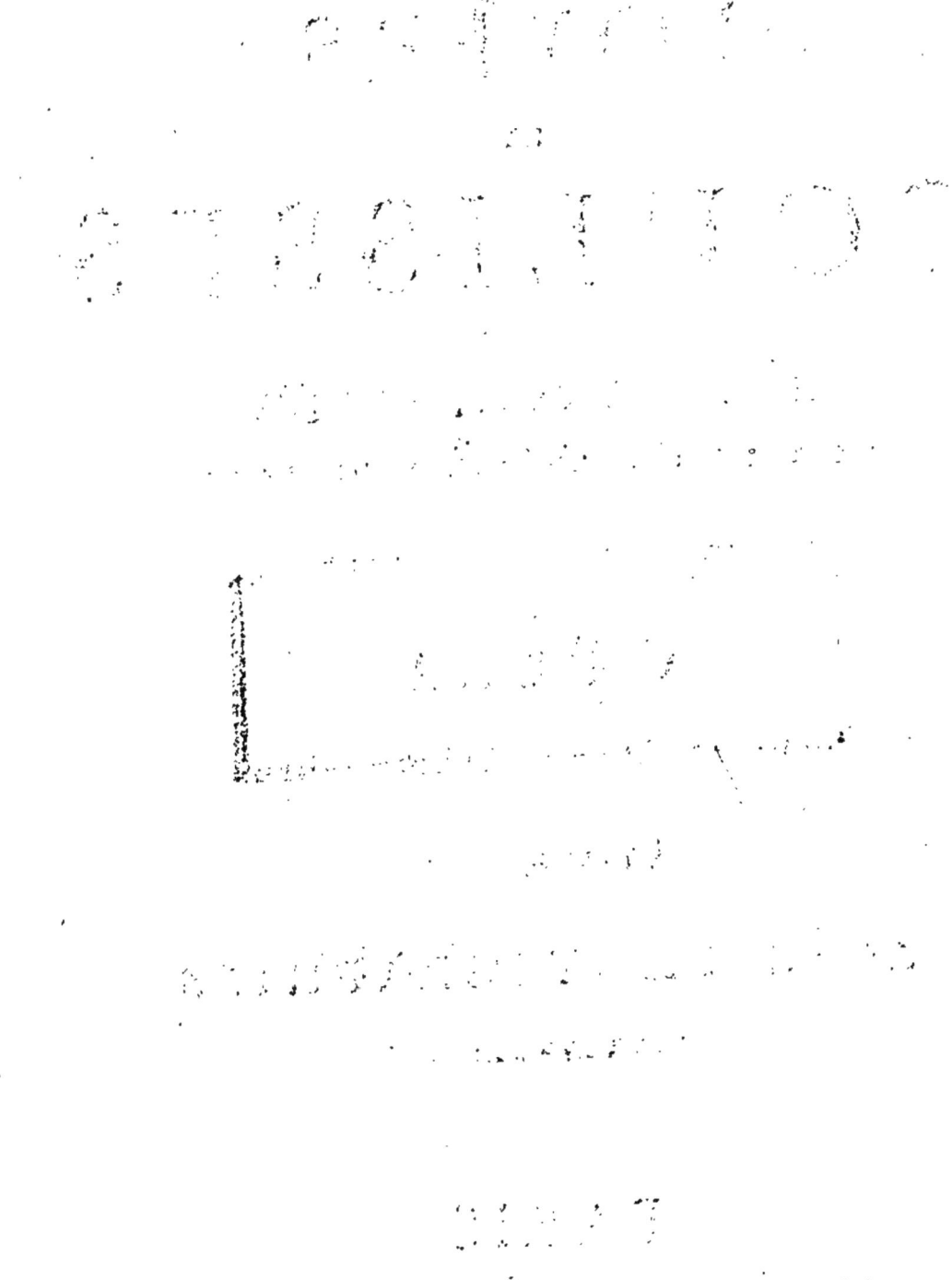

FOYERS & COULISSES

HUITIÈME LIVRAISON

OPÉRA

TOME TROISIÈME

EN VENTE:

LES BOUFFES-PARISIENS
LES FOLIES-DRAMATIQUES
LES VARIÉTÉS
LE PALAIS-ROYAL
LA COMÉDIE-FRANÇAISE (2 vol.)
LE VAUDEVILLE
LA GAITÉ (2 vol.)

SOUS PRESSE:

LE GYMNASE (2 vol.)

Chaque volume : **1 fr. 50**

Paris. — Imp. Richard-Berthier, 18-19, pass de l'Opéra.

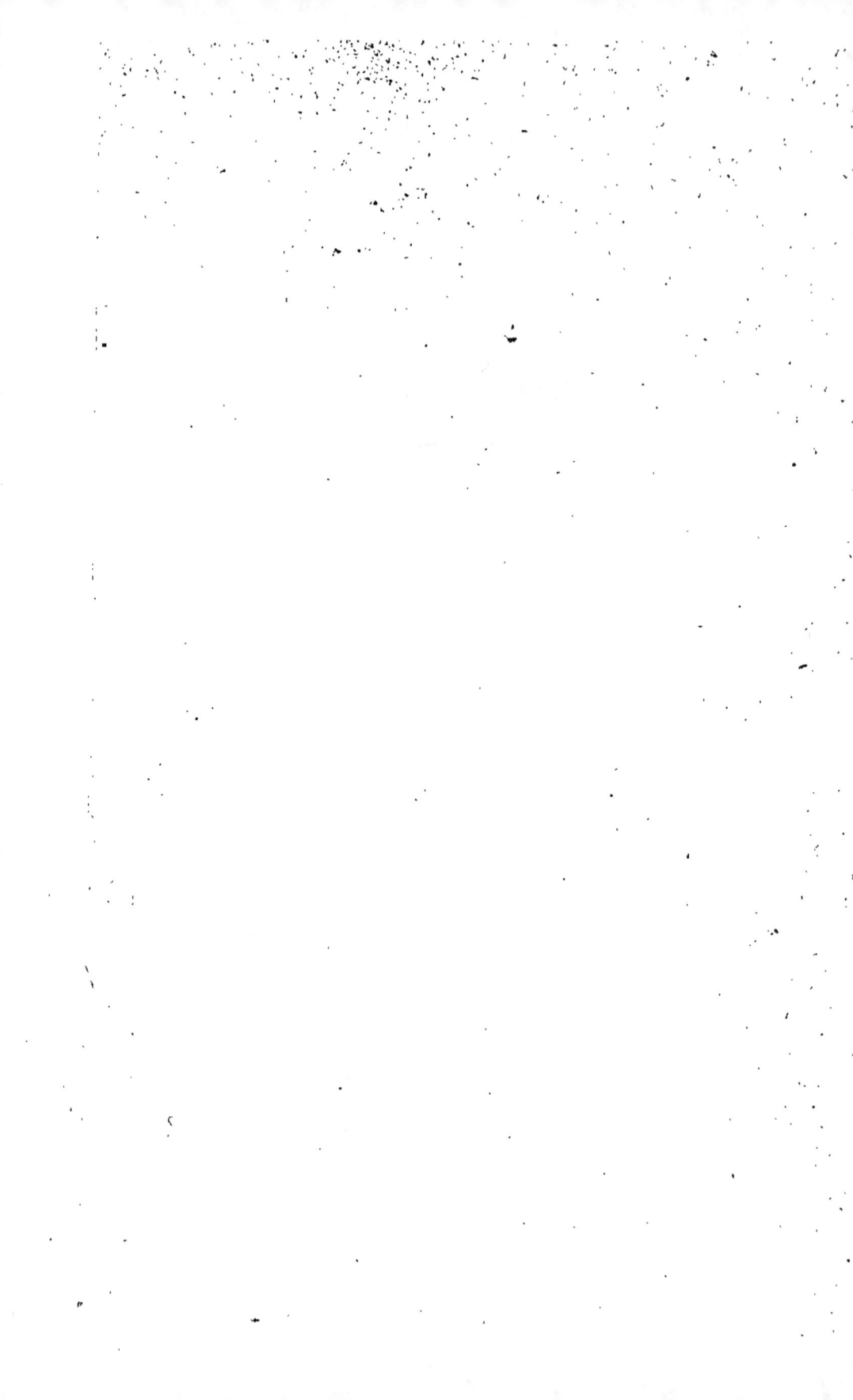

PHOTOGRAPHIE CH. REUTLINGER

21, Boulevard Montmartre, 21

Tresse, éditeur. Paris.

KRAUSS

FOYERS
ET
COULISSES

HISTOIRE ANECDOTIQUE DES THÉATRES DE PARIS

OPÉRA

TOME TROISIÈME

—

1 franc 50

AVEC PHOTOGRAPHIES

PARIS
TRESSE, ÉDITEUR
10 ET 11, GALERIE DE CHARTRES

Palais-Royal

—

1875

Tous droits réservés

OPÉRA

DIRECTION DU DOCTEUR VÉRON

(2 mars 1831-15 août 1835)

A la suite de la Révolution de juillet, l'Opéra ayant été rattaché au Ministère de l'Intérieur, le système de gérance par les intendants royaux se trouva aussitôt supprimé. Le Ministre revint à l'ancienne organisation des directeurs agissant à leurs risques et périls. Le 2 mars 1831, le docteur Véron fut installé dans ces nouvelles conditions, directeur de l'Opéra en remplacement de Lubbert, et pour cinq années.

On lui attribua, pour la première année une subvention de 810,000 fr, qui serait

réduite à 760,000, pour la deuxième année et enfin à 710,000, pour les trois dernières.

Le 9 mars, premier concert donné à l'Opéra par l'illustre violoniste Paganini. Le prix des places est porté à un chiffre considérable ; le parterre vaut 20 fr. et le reste en proportion. Le succès est immense et se prolonge jusqu'au mois de mai, mais sans être depuis renouvelé.

Paganini ne reparut jamais, en effet, à l'Opéra.

Il mourut en 1839 après avoir perdu dans des spéculations malheureuses l'immense fortune que son talent lui avait gagnée.

Le 1er juin suivant, M. Véron prenait possession de son nouveau poste, après avoir procédé à diverses restaurations d'intérieur et à quelques remaniements dans le prix des places (1).

L'Opéra représenta, pendant la direction du docteur Véron, les seize ouvrages nouveaux dont la nomenclature suit :

6 avril 1831. — *Euriante*, opéra en trois actes, arrangé par Castil Blaze, musique de Weber.

L'arrangement de Castil-Blaze était mé-

(1) C'est à lui que remonte le numérotage des places du parterre qui se louèrent dès lors, comme les autres places, à l'avance.

diocre ; il avait introduit dans *Euriante* deux airs d'*Oberon*, et, malgré le talent d'Ad. Nourrit, de Dabadie, et de Mmes C. Damoreau et Dabadie l'opéra de Weber ne réussit pas.

20 juin 1831. — *Le Philtre*, opéra en deux actes de Scribe et d'Auber chanté par Nourrit (1), Levasseur, Dabadie, Mmes Dorus et Jawurek.
Succès : cent représentations en six ans.

18 juillet 1831. — *L'orgie*, ballet en trois actes de Scribe et Coralli (2), musique de Carafa. Mlle Legallois remplit le principal rôle de cet ouvrage qui n'a que peu de succès.

21 novembre 1831. — *Robert le Diable*, opéra en cinq actes de Scribe et Germain Delavigne, musique de Meyerbeer, décorations de Cicéri, mise en scène de Duponchel.

(1) A débuté le 15 décembre 1830 dans le rôle de la comtesse du *Comte Ory* ; mariée le 9 avril 1833 au violoniste Gras, elle a quitté prématurément l'Opéra en 1845.

(2) Les débuts de ce célèbre maître de ballets ont eu lieu, à l'Opéra, dans les *Mystères d'Isis* le 23 août 1802.

Ont créé les rôles :

Robert,	MM. Nourrit.
Bertram,	Levasseur.
Raimbault,	Lafont. (1)
Isabelle,	Mmes D. Cinti.
Alice,	Dorus.

Ont dansé dans les divertissements : Mmes Taglioni, Noblet, Montessu, le danseur Perrot (2).

Ce chef-d'œuvre est parvenu en trois ans, à sa centième représentation et il approche, actuellement, de la six centième.

12 mars 1832. — *La Sylphide* ballet en trois actes d'Ad. Nourrit et Taglioni, musique de Schneitzhœffer, dansé par Mmes Taglioni, Noblet, Leroux et le danseur Mazilier.

Grand succès de ce joli ouvrage qui a été repris en 1853.

20 juin 1832. — *La Tentation*, opéra-ballet en cinq actes de Cavé et Coralli, musique d'Halévy et de Casimir Gide (3).

(1) Ce ténor a débuté le 22 septembre 1828, dans la *Muette*.

(2) A débuté le 23 juin 1830 dans le *Rossignol*. On l'avait surnommé l'*aérien*.

(3) Fils d'un libraire et libraire lui-même ; il est mort en 1868 à 64 ans.

Ont chanté les rôles : A. Dupont, Massol, F. Prévot, Wartel (1), Dérivis; Mmes Dabadie, Dorus et Jawurek.

Ont été surtout remarqués dans la partie dansée Simon et Mlle Duvernay.

Ce grand ouvrage, dont le livret était plus qu'insignifiant, ne put se soutenir longtemps sur l'affiche bien que sa splendide et originale mise en scène offrît l'un des plus beaux spectacles que l'on pût voir (2).

1er octobre 1832. — *Le Serment ou les faux monnayeurs*, opéra en trois actes de Scribe et Mazères, musique d'Auber.

Livret peu intéressant, musique très-distinguée et souvent brillante. On joua longtemps cet ouvrage, soit en entier, soit par fragments.

7 novembre 1832. — *Nathalie ou la Laitière suisse*, ballet en deux actes de Taglioni, musique de Gyrowetz et Carafa, dansé par Mlle Marie Taglioni.

(1) Ce ténor né en 1806, a appartenu à l'Opéra de 1831 à 1846. Il a acquis comme professeur de chant une grande notoriété.

(2) On avait fabriqué 610 costumes nouveaux pour ce ballet, et au deuxième acte, dans la scène de l'enfer, il y avait à la fois plus de 700 personnes en scène.

27 février 1833. — *Gustave III ou le bal masqué*, opéra en cinq actes de Scribe, musique d'Auber.

Ont créé les rôles : MM. Ad. Nourrit, Levasseur, Massol, Dupont, Dabadie, Prévost, Wartel, M^mes Cornélie Falcon (1), Dabadie et Dorus.

Gustave est l'un des plus remarquables ouvrages d'Auber : il tient dignement son rang à côté de la *Muette*.

Le cinquième acte, qui renferme des airs de ballet si pétillants de verve légère et brillante, a obtenu un succès de vogue inépuisable. On l'a joué souvent seul pour terminer un spectacle.

Le sujet de cet opéra a été, plus tard, exploité par M. Verdi, qui l'a mis en musique dans un opéra intitulé *Un ballo in Maschera*.

22 juillet 1833. — *Ali-Baba ou les Quarante voleurs*, opéra en cinq tableaux de

(1) M^lle Marie Cornélie Falcon, née en 1814, a débuté à l'Opéra le 2 juillet 1832 dans Alice de *Robert le Diable*.

Elle eut successivement 3,000 fr. 15,000 fr. et jusqu'à 25,000 d'appointements. En 1838, à la suite d'une altération subite de sa voix, elle quitta momentanément l'Opéra, où elle rentra le 14 mars 1840, dans une soirée donnée à son bénéfice, et qui fut sa dernière représentation.

Scribe et Mélesville, musique de Chérubini.

La pièce fut trouvée trop longue et fort ennuyeuse, et la musique de Cherubini parut trop savante pour le sujet auquel il l'avait adaptée. *Ali-Baba* ne vécut que quelques soirées.

4 décembre 1833. — *La Révolte au sérail*, ballet en trois actes de Taglioni, musique de Th. Labarre, dansé par l'élite du corps de ballet: le chorégraphe Perrot et Mmes Taglioni, Noblet, Duvernay, Dupont, Montessu, Julia (1), Legallois, P. Leroux. Fitz-James (2), Elie, Roland, Brocard et Vagon.

Ce joli ballet, heureusement conçu et dont la mise en scène était véritablement splendide, obtint un vif et durable succès.

10 mars 1834. — *Don Juan*, opéra en cinq actes arrangé par Castil-Blaze, son fils Henri Blaze de Bury et Emile Deschamps, musique de Mozart. Ce chef-d'œuvre s'est, depuis lors, toujours maintenu au répertoire. Voici, à diverses dates les interprètes de *Don Juan* à l'Opéra,

(1) Mlle Julia de Varennes, a débuté le 31 octobre 1833 dans *Aladin*.

(2) A débuté le 1er octobre 1832 dans les *Pages du duc de Vendôme*.

pour le rôle de Don Juan et ceux d'Anna, Zerline et Elvire.

Don Juan :
Nourrit (1834), Baroilhet (1841), Faure (1866, 1869).

Donna Anna :
Mmes Falcon (1834), Dorus Gras (1841), Gueymard (1866), J. Hisson (1869).

Zerline :
Mmes Damoreau (1833), Nau (1841), Battu (1866), Miolan-Carvalho (1869).

Elvire :
Mmes Dorus Gras (1834) C. Heineffetter (1841), Sasse (1866), Gueymard (1869).

10 septembre 1834. — *La Tempête ou l'Ile des Génies*, ballet en deux actes d'Ad. Nourrit et Coralli, musique de Schneitzhoeffer.

Succès de ce joli divertissement dans lequel débute brillamment Mlle Fanny Elssler (1).

(1) Les deux sœurs Elssler (Fanny et Thérèse) débutent à quinze jours de distance l'une de l'autre. Leur traitement est, pour chacune de 20,000 francs par an.

Mlle Taglioni en recevait 30,000, ainsi que Nourrit et Levasseur ; Mme Damoreau a touché jusqu'à 60,000 francs.

C'est Mlle Thérèse Elssler, qui a épousé morganatiquement le prince Adalbert de Prusse.

23 février 1835. — *La Juive*, opéra en cinq actes de Scribe, musique d'Halévy.

Le chef-d'œuvre du maître. Le succès n'en fut pas décisif dès les premiers jours ; il ne se manifesta qu'après un certain nombre de soirées, et il est devenu définitif puisque ce bel ouvrage approche de sa cinq centième représentation. La mise en scène était splendide ; elle avait coûté plus de 150,000 francs. L'interprétation était également supérieure : Nourrit dans le rôle d'Eléazar, Levasseur dans celui du Cardinal, Mme Falcon dans celui de Rachel et Mlle Dorus Gras dans celui d'Eudoxie composaient un ensemble dificile à surpasser.

8 avril 1835. — *Brésilia ou la Tribu des femmes*, ballet en un acte de Taglioni, musique du comte de Gallenberg, dansé par Mazilier et Mmes Taglioni, Legallois, Duvernay et Leroux.

Insuccès.

12 août 1835. — *L'Ile des Pirates*, ballet en un acte d'Ad. Nourrit, musique de Gide et Carlini, dansé par Montjoie, Mmes Fanny et Thérèse Elssler et Montessu.

Au deuxième acte de cet ouvrage, qui obtint du succès, on voyait un navire en

mer dont la machination produisit beaucoup d'effet.

DIRECTIONS DUPONCHEL ET LÉON PILLET

(15 août 1835 — 21 novembre 1849)

Le docteur Véron n'avait pas gagné moins de 900,000 francs de bénéfices nets pendant ses quelques années de direction. Le 15 août 1835, il se retire, et l'architecte Duponchel le remplace comme Directeur de l'Opéra. En 1839, le 15 novembre, M. Edouard Monnais est adjoint à M. Duponchel en qualité de co-Directeur. Enfin, le 1er juin 1841, M. Monnais reçoit le titre de Commissaire royal. M. Duponchel, demeuré seul directeur, forme acte d'association avec Léon Pillet, à qui il cède son titre suprême, se contentant désormais de celui d'administrateur du matériel.

Les deux associés se ruinent en quelques années et, le 31 juillet, Léon Pillet résigne ses pouvoirs entre les mains de son associé. Duponchel appelle alors à l'Opéra, pour remplacer M. Pillet, le journaliste

Nestor Roqueplan qui consent à entrer dans une association nouvelle laquelle s'engage, tout d'abord, à payer les dettes de la précédente, qui ne s'élèvent pas à moins de 400,000 fr.

L'Opéra a donc, cette fois, deux directeurs et cette situation va durer deux années.

L'Opéra, depuis le départ du docteur Véron jusqu'à la fin de l'association Roqueplan-Duponchel, a représenté soixante ouvrages nouveaux dont voici les titres et le détail :

29 février 1836. *Les Huguenots*, opéra en 5 actes de Scribe et Emile Deschamps, musique de Meyerbeer.

Ont créé les principaux rôles de ce chef-d'œuvre :

Raoul,	MM.	Nourrit.
Marcel,		Levasseur.
Nevers,		Derivis.
Saint-Bris,		Serda.
Valentine,	Mmes	Falcon.
Marguerite,		Dorus.
Le Page,		Flécheux.

La mise en scène était de M. Duponchel et avait coûté 160,000 francs. On avait dû répéter vingt-huit fois « généralement » *les Huguenots* dont le succès fut considérable.

Cet opéra est actuellement proche de sa cinq cent cinquantième représentation.

1er juin 1836. — *Le Diable boiteux*, ballet en trois actes d'Ad. Nourrit et Coralli, musique de Casimir Gide, dansé par Mazilier, Barrez, Elie et Mmes Elssler sœurs, et Legallois.

Grand succès.

21 septembre 1836. — *La fille du Danube*, ballet en quatre tableaux de Taglioni, musique d'Ad. Adam (1).

Succès moins grand que le précédent; jolie musique, décorations du plus heureux effet, mais livret insuffisant. On y applaudit l'élite du corps de ballet, Mmes Taglioni, Noblet, Dupont, Julia, Duvernay, Blangy, Maria et MM. Mabille et Mazilier.

14 novembre 1836. — *La Esmeralda*, opéra en 4 actes de Victor Hugo, musique de Mlle Louise Bertin (2), chanté par Nourrit (Phœbus), Levasseur (Frollo), Massol

(1) C'est le premier ouvrage donné à l'Opéra par ce fécond compositeur, qui est mort subitement le 3 mai 1856, à l'âge de 53 ans.

(2) Mlle Louise-Angélique Bertin, sœur d'Edouard et d'Armand Bertin, propriétaires du *Journal des Débats*, née en 1805 : elle a donné quelques autres ouvrages également oubliés.

(Quasimodo), et Mme Falcon (Esmeralda).

Cet ouvrage, bien qu'il renferme quelques morceaux estimables, n'a pas eu de succès.

3 mars 1837. — *Stradella*, opéra en cinq actes de E. Deschamps et F. Pacini, musique de Niedermeyer.

Remarquable ouvrage, mais livret obscur qui a nui au succès que méritait la musique vigoureuse et distinguée du compositeur.

5 juillet 1837. — *Les Mohicans*, ballet en deux actes de Guerra, musique d'Ad. Adam, avec Mlle Fitz-James pour principale interprète.

Ce ballet n'a eu que trois représentations.

16 octobre 1837. — *La Chatte métamorphosée en femme*, ballet en trois actes de Coralli et Duveyrier, musique de Montfort, représenté sans grand succès, avec Mlle Fanny Elssler dans le principal rôle.

5 mars 1838. — *Guido et Ginevra* ou la *Peste de Florence*, opéra en cinq actes de Scribe, musique d'Halévy.

Ont créé les rôles : Duprez, Levasseur, Massol, Mmes Rosine Stoltz (1) et Dorus.

Cet ouvrage distingué n'obtient qu'un demi-succès. Il est repris toutefois, le 23 octobre 1840, après suppression d'un acte. Enfin, en 1870, il est traduit en italien et représenté à la salle Ventadour.

5 mai 1838. — *La Volière ou les oiseaux de Boccace,* ballet en un acte de Thérèse Elssler, musique de Casimir Gide, donné à l'occasion de la représentation au bénéfice des deux sœurs Elssler, et qui leur rapporta 30,000 francs (2).

Ce ballet ne fut représenté que trois fois.

3 septembre 1838. — *Benvenuto Cellini,* opéra en deux actes de Léon de Wailly et

(1) Née en 1815 ; a débuté dans la *Juive* le 25 août 1837. Née Victorine Noëb, elle a épousé en premières noces M. Lescuyer, régisseur du théâtre royal de Bruxelles, et en deuxième mariage le comte de Kirschendorf. Elle quitta l'Opéra en 1847 et y reparut, momentanément, en 1856.

(2) Le spectacle était complété par des fragments du *Mariage de Figaro* et de *Lucie de Lamermoor*, l'opéra comique *Le concert à la Cour* et des tableaux vivants.

Aug. Barbier, musique d'Hector Berlioz, chanté par Duprez (1), Massol, Dérivis, Mmes Stoltz et Dorus.

Cet étrange ouvrage n'eut aucun succès et fut retiré de l'affiche après trois représentations (2).

28 janvier 1839. — *La Gipsy*, ballet en trois actes de MM. de Saint-Georges et Mazilier, musique de MM. Benoist, A. Thomas et Marliani (3), avec Mlle Fanny Elssler pour principale interprète.

Le second acte de ce ballet, le plus joli et le mieux inspiré des trois, — musicalement parlant, — a longtemps été joué seul.

(1) Duprez (Gilbert), né en 1806, a débuté avec un éclatant succès, le 17 avril 1837, dans le rôle d'Arnold de *Guillaume Tell*. Ses appointements se sont élevés successivement jusqu'au chiffre de 100,000 francs. Il a eu pour sa retraite, deux représentations à son bénéfice; le 14 décembre 1849 — recette 15,944 fr. 50, — et le 6 février 1850 — recette 16,560 francs. M. Duprez a été professeur au Conservatoire de 1842 à 1850 et créé chevalier de la Légion d'honneur en 1865.

(2) Voir dans les *Mémoires de Berlioz*, publiés chez Michel Lévy, l'histoire de cet ouvrage et de diverses autres tentatives d'acclimatation musicale de ses œuvres faites par Berlioz.

(3) Le comte Aurèle Marliani était un réfugié politique qui, d'amateur distingué, était devenu un fort remarquable professeur de chant.

1ᵉʳ avril 1839. — *Le Lac des fées*, opéra en 5 actes de Scribe et Melesville, musique d'Auber.

Le livret, dont le sujet est emprunté à une légende allemande, parut long et obscur ; il nuisit au succès de la très-remarquable musique d'Auber, dont Duprez, Levasseur, Mmes Stoltz et Nau (1), furent les principaux interprètes.

24 juin 1839. — *La Tarentule*, ballet en deux actes de Scribe et Coralli, musique de Gide, dansé par Mlle Fanny Elssler.

11 septembre 1839. — *La Vendetta*, opéra en trois actes (remis peu après en deux actes) de M. Léon Pillet et Ad. Vaunois, musique de M. de Ruolz (2).

Le sujet de *la Vendetta* est emprunté à la nouvelle de Mérimée *Matteo Falcone*. Cet opéra n'a pas eu de succès.

28 octobre 1839. — *La Xacarilla*, opéra

(1) Mlle Nau (Dolorès), cantatrice d'origine espagnole, a débuté le 1ᵉʳ mars 1836, dans le rôle du page des *Huguenots*. Elle a quitté l'Opéra en 1842, y est rentrée en décembre 1844, et a définitivement quitté la scène en 1856.

(2) Chimiste distingué ; il est plus connu pour l'invention du procédé qui porte son nom que par ses œuvres musicales.

en un acte de Scribe, musique du comte Marliani ;

Mmes Stoltz, Dorus, MM. Derivis et F. Prévot, ont chanté les rôles de ce joli ouvrage, qui a aujourd'hui dépassé le chiffre de cent représentations.

6 janvier 1840. — *Le Drapier*, opéra en trois actes de Scribe, musique de F. Halévy, chanté par Mario (1), Levasseur, Massol, Alizard (2) et Mlles Nau et Elian.

Cet ouvrage n'a eu qu'un médiocre succès.

10 avril 1840. — *Les Martyrs*, opéra en quatre actes de Scribe, d'après l'opéra italien *Poliuto*, arrangé par Ad. Nourrit, musique de Donizetti.

Le sujet de ce bel ouvrage est emprunté au *Polyeucte* de Corneille. Nourrit, après avoir quitté l'opéra, avait accepté un engagement à Naples et composé avec Donizetti un opéra dont l'interprétation devait

(1) Ce célèbre ténor, qui devait tant briller dans la carrière italienne, avait débuté le 2 décembre 1838 dans *Robert le Diable*. Il a quitté l'Opéra dans l'année 1840.

(2) A débuté le 23 juin 1837 par le rôle de Saint-Bris des *Huguenots*. Il est mort en 1850, en pleine possession de sa réputation et de son talent et à peine âgé de 36 ans.

mettre le sceau à sa réputation en Italie. La censure napolitaine en interdit la représentation, et c'est à la suite du chagrin que Nourrit éprouva de cette interdiction, que ce remarquable chanteur mit fin à ses jours.

Ont créé les principaux rôles des *Martyrs*, à Paris :

Polyeucte,	MM.	Duprez.
Félix,		Dérivis.
Sévère,		Massol.
Pauline,	Mad.	Dorus.

L'opéra primitif italien de *Poliuto* a été représenté à la salle Ventadour, le 14 avril 1859, avec Tamberlick et Mme Penco dans les rôles de Polyeucte et de Pauline.

23 septembre 1840. — *Le Diable amoureux*, ballet en huit tableaux de Mazilier et de Saint-Georges, musique de Benoist (1) et H. Reber (2).

7 octobre 1840. — *Loyse de Montfort*, œuvre de concours pour le prix de Rome de M. François Bazin (3), sur des paroles de

(1) François Benoist, né en 1795, connu surtout comme organiste et professeur d'orgue au Conservatoire.
(2) Reber (Henri), musicien des plus distingués, bien que peu populaire; devenu membre de l'Institut.
(3) Il obtint le grand prix; né en 1819, M. Bazin est devenu membre de l'Institut.

Emile Deschamps et E. Pacini, chantée par Marié (1), Dérivis et Mme Stoltz. Cet ouvrage a eu trois représentations.

2 décembre 1840. — *La Favorite*, opéra en 4 actes, d'Alph. Royer et G. Vaez, musique de Donizetti, avec divertissements d'Albert.

Immense succès de ce mélodieux ouvrage, qui approche actuellement de sa cinq centième représentation.

Ont créé les rôles :

Fernand,	MM.	Duprez.
Alphonse,		Barroilhet (2).
Balthazar,		Levasseur.
Léonore,	Mesd.	Stoltz.
Inès,		Elian.

Que de chanteurs et de cantatrices se sont, depuis, essayés dans cet opéra !

19 avril 1841. — *Le comte de Carmagnola*, fort mauvais opéra en deux actes, de Scribe, musique distinguée d'Ambroise Thomas, mais qui ne peut conjurer le tort immense que lui fait son inepte livret.

(1) Ce ténor a débuté le 3 juin 1840 dans *la Juive*. C'est le père des cantatrices Galli-Marié et Paola Marié.

(2) Pour ses débuts ; né en 1805, M. Barroilhet a appartenu à l'Opéra de 1840 à 1847.

Massol, Dérivis, Marié, Mmes Dorus et Dobré chantent les principaux rôles de cet ouvrage promptement disparu.

7 juin 1841. — *Le Freischütz*, opéra en trois actes, arrangé par E. Pacini, musique de Weber, avec remaniements et récitatifs de Berlioz.

Ont créé les principaux rôles :

Max,	MM.	Marié.
Gaspard,		Bouché (1).
Ottokar,		Wartel.
Agathe,	Mesd.	Stoltz.
Annette,		Nau.

Ce chef-d'œuvre a été froidement accueilli. Il a depuis été repris deux fois à l'Opéra, et deux fois également à l'ancien Théâtre-Lyrique.

28 juin 1841. — *Giselle* ou *les Willis*, ballet en deux actes, de Th. Gautier et Coralli, musique d'Ad. Adam, dansé avec le plus grand succès par la jolie Carlotta Grisi (2), sœur de la cantatrice italienne Julia Grisi.

(1) Excellente basse chantante. C'est lui qui a créé, au Théâtre-Lyrique, le rôle de l'amiral dans *La Perle du Brésil*, de F. David.

(2) A débuté le 26 février 1841 dans le divertissement de *la Favorite*. Elle a épousé le chorégraphe Perrot.

13 octobre 1841.—*Lionel Foscari*, œuvre de concours pour le prix de Rome de M. Aimé Maillart (1), paroles du comte de Pastoret, chantée, cette fois seulement, par MM. Marié, Alizard et Mlle Elian.

22 décembre 1841. *La Reine de Chypre*, opéra en 5 actes de M. de Saint-Georges, musique de F. Halévy.
Grand sucès de pièce et de musique. Duprez, Barroilhet, Massol, Bouché, Mme Stoltz, interprètent les principaux rôles de cet ouvrage, qui a, depuis longtemps, dépassé le chiffre consacré de cent représentations.

22 juin 1842. — *Le Guérillero*, opéra en deux actes, de Théodore Anne, musique de Amb. Thomas; représenté sans succès.
Le même soir, première représentation de *la jolie Fille de Gand*, ballet en neûf tableaux, de M. de Saint-Georges, musique d'Ad. Adam, dansé avec le plus grand succès par Carlotta Grisi. La mise en scène est l'une des plus brillantes que l'Opéra ait jamais produites pour ce genre d'ouvrages ; elle a dépassé 50,000 francs.

9 novembre 1842. — *Le Vaisseau-Fantôme*, opéra en deux actes de Paul Foucher,

(1) Né en 1812, mort en 1871. Il a laissé un opéra devenu populaire, *Les Dragons de Villars*.

d'après le livret de Richard Wagner, musique de Dietsch (1), chanté par Marié, Canaple et Mme Dorus-Gras.

Insuccès.

22 février 1843. — *La Péri*, ballet en 2 actes, de Th. Gautièr et Coralli, musique de Burgmuller (2), dansé avec un très-vif succès par Carlotta Grisi.

15 mars 1843. — *Charles VI*, opéra en 5 actes des deux frères Germain et Casimir Delavigne, musique d'Halévy.

Œuvre vigoureuse et colorée et d'un grand caractère, *Charles VI* n'a pas eu le succès de vogue qu'il méritait (3), à cause des intentions politiques qu'on a toujours voulu voir dans le livret. On l'a modifié en 1847, et l'Opéra a, depuis cette dernière reprise, laissé dormir dans ses cartons ce remarquable ouvrage, que le Théâtre-Lyrique a représenté à son tour en 1870.

Ont créé les rôles :

Charles VI,	MM.	Barroilhet.
Le Dauphin,		Duprez.

(1) Diestch (Pierre), né en 1808; il a été chef d'orchestre à l'Opéra.

(2) Frédéric Burgmüller, né en 1804; il a surtout écrit pour le piano.

(3) Il a cependant dépassé le chiffre de cent représentations; sa mise en scène avait coûté environ 100,000 francs.

Raymond, MM. Levasseur.
Bedfort, Canaple.
Gontran, Poultier (1).
Odette, Mesd. Stoltz.
Isabeau, Dorus.

13 novembre 1843. — *Don Sébastien, roi de Portugal*, opéra en 5 actes, de Scribe, musique de Donizetti.

Le livret, sombre, long et peu intéressant de Scribe, nuisit au succès de l'œuvre distinguée de Donizetti, qui n'eut qu'un petit nombre de représentations.

Duprez, Barroilhet, Levasseur, Massol, Mme Stoltz, en avaient créé les principaux rôles.

21 février 1844. — *Lady Henriette ou la Servante de Greenwich*, ballet en 3 actes, de MM. de Saint-Georges et Mazilier, musique de Burgmuller, de Flotow, et Deldedevez (2).

Le principal rôle de cet ouvrage fut créé par Mlle Adèle Dumilâtre.

M. de Saint-Georges a repris plus tard

(1) Ce charmant ténor a débuté le 4 octobre 1841 dans *Guillaume Tell*; il avait peu de voix, mais elle était d'un timbre délicieux. Nul n'a mieux chanté que lui, l'air de *la Muette*. C'est d'ailleurs dans cet opéra qu'il a surtout réussi.

(2) Est actuellement chef d'orchestre de l'Opéra (1875).

le sujet de ce ballet, pour en composer le livret de l'opéra de *Martha ou le marché de Richmond*, musique de M. de Flotow, joué avec tant de succès d'abord à Vienne (25 novembre 1848), puis à Paris, au Théâtre-Italien (11 février 1858), avec Zucchini, Graziani, Mario, Mmes Nantier-Didiée et Saint-Urbain, enfin, au Théâtre-Lyrique (18 décembre 1865), avec Monjauze et Mlle Nillson.

29 mars 1844. — *Le Lazzarone ou le bien vient en dormant*, opéra en 2 actes, de M. de Saint-Georges, musique de F. Halévy.

Sujet insuffisant pour un opéra. Le rôle du lazzarone Beppo est chanté par Mme Stoltz. En somme peu de succès.

7 août 1844. — *Eucharis*, ballet mythologique en deux actes de Léon Pillet et Coralli, musique de Deldevez, dansé par Mmes A. Dumilâtre, Leroux et D. Marquet (1).

(1) Mlle Delphine Marquet n'a fait que passer à l'Opéra. Elle a joué ensuite la comédie avec distinction au Gymnase, à l'Odéon et à la Comédie française. Sa sœur, Mlle Louise Marquet, appartient encore aujourd'hui au corps de ballet de l'académie de musique.

OPÉRA

2 septembre 1844. — *Othello*, opéra en trois actes d'Alphonse Royer et G. Vaez, musique de Rossini.

Ont créé les rôles à l'Opéra :

Othello,	MM.	Duprez.
Iago,		Barroilhet.
Brabantio,		Levasseur.
Le Doge,		Brémond.
Desdémone,	Mmes	Stoltz.
Emilia,	-	Méquillet.

7 octobre 1844. — *Richard en Palestine*, opéra en 3 actes de Paul Foucher, musique d'Ad. Adam, représenté sans succès.

Barroilhet chantait le rôle de Richard.

6 décembre 1844. — *Marie Stuart*, opéra en 5 actes de Th. Anne, musique de Niedermeyer (1).

Cette œuvre, remarquable en certaines parties, mais d'un mérite inégal et surtout incomplet, n'eut qu'un succès momentané. On n'en connaît guère plus, aujourd'hui, que la touchante romance des adieux.

Gardoni (2), Barroilhet, Obin (3), Levas-

(1) Louis Niedermeyer, né en 1802, mort en 1861. Il est plus connu par sa seule mélodie composée sur *le Lac* de Lamartine que par ses autres œuvres.

(2) Débuts de ce gracieux ténor qui appartint seulement deux années à l'Opéra. Né en 1820.

(3) A débuté le 15 novembre 1844, dans le rôle de Brabantio d'*Othello*, et a quitté la scène

seur, Kœnig... etc. et Mesd. Stoltz, Nau, Duclos et Méquillet ont créé les principaux rôles de cet opéra.

21 février 1845. — *Le Rénégat*, ouvrage de concours pour le prix de Rome de M. Victor Massé (1), sur des paroles du marquis de Pastoret et que Canaple, Octave et Mlle Dobré ont chanté trois fois à l'Opéra.

11 août 1845.— *Le Diable à quatre*, ballet en trois actes de MM. de Leuven et Mazilier, musique d'Ad. Adam.

Grand succès de ce gracieux ouvrage qui a eu pour principaux interprètes Mazilier et la Carlotta Grisi.

17 décembre 1845.—*L'Etoile de Séville*, opéra en 4 actes de Hip. Lucas, musique de Balfe (2).

Cet opéra, trop rapidement écrit, n'eut

le 1ᵉʳ mars 1869 pour entrer comme professeur au Conservatoire. Né en 1820.

(1) Le futur auteur des *Noces de Jeannette*. Né en 1822.

(2) L'un des rares compositeurs anglais. Il a d'abord été violoniste, puis chanteur ; il a paru aux Italiens en 1827, comme basse, sous le nom de Balfi. *Le Puits d'amour* est son meilleur ouvrage joué en France.

qu'un médiocre succès. Le compositeur en avait fabriqué la partition en moins de deux mois.

20 février 1846. — *Lucie de Lamermoor*, opéra en 3 actes de Alph. Royer et G. Vaez, musique de Donizetti.

Ce mélodieux ouvrage avait été écrit en 1835, à l'intention de Duprez, qui le chanta alors en Italie avec Mme Persiani. On l'exécuta pour la première fois en France en 1837, au théâtre Italien, puis en 1839 à la salle de la Renaissance avec Mme Anna Thillon dans le rôle de Lucie.

Ont créé les principaux rôles à l'Opéra :

Edgard,	MM.	Duprez.
Asthon,		Barroilhet.
Arthur,		Paulin.
Gilbert,		Chenet.
Raimond,		Brémond.
Lucie,	Mlle	Nau.

21 mars 1846. — *Moïse au Sinaï*, oratorio, paroles de M. Colin, musique de Félicien David.

Livret froidement conçu et écrit, et que n'ont point réussi à faire accepter les quelques beaux passages de la musique. Mlle Nau chantait avec grand succès l'air touchant de la jeune Israélite.

1er avril 1846. — *Paquita*, ballet en 2 actes de Paul Foucher et Mazilier, musique de

Deldevez, dansé par Mmes C. Grisi, Dumilâtre et Plunkett.

Grand succès d'un joli escadron de hussards figuré par les plus gracieuses ballerines du second plan.

3 juin 1846. — *David*, opéra en 3 actes tiré de la tragédie *Saül* de M. A. Soumet, par F. Malefille, musique de Mermet (1).

Mad. Stoltz créa le rôle de David, Brémont celui de Saül, Gardoni celui de Jonathas, Mad. Nau représentait Michol et Mad. Moisson la pythonisse. Ce premier ouvrage de M. Mermet n'a pas eu de succès.

29 juin 1846. — *L'âme en peine,* opéra en 2 actes de M. de Saint-Georges, musique de M. de Flotow, représenté avec un demi-succès.

Gardoni chantait avec beaucoup de charme les jolies mélodies du rôle de Léopold que Roger a repris après lui. Longtemps abandonné, cet ouvrage a été l'objet d'une reprise à l'Opéra, le 4 novembre 1859.

10 juillet 1846.—*Betty*, ballet en 2 actes de Mazilier, musique d'Amb. Thomas, dan-

(1) Le futur auteur de *Roland à Roncevaux*.

sé avec succès par la nouvelle ballerine, Mlle Fuoco.

30 décembre 1846.—*Robert Bruce*, opéra en trois actes de G. Waez et Alph. Royer, musique de divers opéras de Rossini, arrangé par Niedermeyer.

Ce pastiche étrange était composé de fragments des opéras de Rossini : *Zelmira, la Donna del lago, Torwaldo et Dorliska* et *Bianca e faliero*. Il n'eut que peu de succès ; Mme Stoltz se montra fort médiocre dans le rôle de Marie et le public ne se gêna pas pour lui manifester son mécontentement. Barroilhet, Bettini (1) et Mlle Nau remplissaient les autres principaux rôles.

Le compositeur Narcisse Girard remplace Habeneck comme chef d'orchestre de l'Opéra.

26 avril 1847. — *Ozaï*, ballet en six tableaux de Coralli, musique de Casimir Gide, dansé par Mlle Plunkett.

Grand succès de mise en scène.

31 mai 1847. — *La Bouquetière*, opéra

(1) Ténor distingué, qui a surtout brillé dans la carrière italienne.

en un acte de H. Lucas, musique d'Ad. Adam, chanté par Charles Ponchard (1), Brémond et Mlle Nau.

On n'a gardé de cet ouvrage que le souvenir de sa curieuse décoration représentant l'ancien Paris.

21 octobre 1847. — *La fille de Marbre*, ballet en trois tableaux de Saint-Léon, musique de Pugni (2), pour les débuts de Saint-Léon (3) et de la Cerrito sa femme, qui réussissent tous les deux, cette dernière surtout, avec beaucoup d'éclat.

26 novembre 1847. — *Jérusalem*, opéra en 4 actes de A. Royer et G. Waez, musique de Verdi. C'est l'opéra italien du maître, *I lombardi alla prima crociata*, remanié et considérablement augmenté pour notre première scène lyrique.

Duprez, dans le rôle de Gaston, et une débutante, Mlle Van Gelder, dans celui d'Hélène, y obtinrent tout particulièrement du succès.

(1) Charles Ponchard, né en 1824, fils de l'illustre ténor de ce nom. Il n'a fait que passer à l'Opéra. Il appartient depuis longtemps, comme ténor léger, à l'Opéra-Comique.

(2) César Pugni né en 1812, mort en 1869.

(3) Arthur Saint-Léon et la célèbre Fanny Cerrito se sont mariés en 1850; leur union n'a pas été heureuse.

16 février 1848. — *Griseldis ou les cinq sens,* ballet en 5 tableaux de Dumanoir et Mazilier, musique d'Ad. Adam, dansé par Carlotta Grisi.

La révolution du 24 février compromet le succès de ce joli ouvrage. A la même époque, l'Académie royale de Musique perd son titre et devient—par ordre— *le théâtre de la Nation.*

16 juin 1848. — *L'apparition,* opéra en trois tableaux de Germain Delavigne, musique de M. Benoist, chanté par Poultier, Barbot (1), Barroilhet, Portehaut, Alizard, Mmes Masson (2) et Courtot, et dont le succès est interrompu par les sanglantes journées de juin.

21 août 1848. — *Nisida ou les amazones des Açores,* ballet en trois tableaux de M. Mabille, musique de M. Benoist, dansé par Mlle Plunkett.

25 août 1848. — *L'Eden,* mystère en 2 parties de Méry, musique de Félicien

(1) C'est ce ténor qui a créé, au théâtre Lyrique, le rôle de Faust dans le célèbre opéra de M. Gounod.

(2) Cantatrice fort distinguée morte en 1867, à 47 ans. Elle a surtout excellé dans l'interprétation du rôle de Léonore de *la Favorite.*

David, chanté par Poultier, Alizard, Portehaut et Mlle Grimm (1).

La partie purement orchestrale de cet ouvrage a surtout obtenu du succès.

20 octobre 1848. — *La Vivandière,* ballet en un acte de Saint-Léon, musique de Pugni, dansé avec le plus grand succès par la Cerrito.

6 novembre 1848. — *Jeanne la folle,* opéra en 5 actes de Scribe, musique de Clapisson (2).

Débuts du ténor Gueymard (3) et de la basse Euzet. Mlle Masson, également nouvelle venue à l'Opéra, montre de grandes qualités de cantatrice lyrique et dramatique dans le rôle de Jeanne. L'opéra de M. Clapisson n'a, cependant, qu'un petit nombre de représentations.

(1) Cette cantatrice a surtout brillé à l'Opéra-Comique.

(2) Louis Clapisson, dont le plus grand succès musical a été *la Fanchonnette* (1856). Il est mort à 58 ans en 1866, étant Membre de l'Institut depuis 1854.

(3) Le premier début de ce ténor distingué a eu lieu le 12 mai 1848 dans *Robert le Diable.* Il a quitté l'Opéra en 1868. Marié à Mad. Deligne-Lauters, il en a été judiciairement séparé en août 1868.

10 décembre 1848. — Mme Anna de La Grange chante, comme essai, le rôle de Desdémone d'*Othello* avec un demi-succès, et renonce à l'engagement qu'on lui propose (1).

19 janvier 1849. — *Le violon du Diable*, ballet en six tableaux de Saint-Léon, musique de Pugni.

Grand, immense succès. Saint-Léon danse et joue en même temps du violon avec beaucoup de verve et de talent ; la Cerrito ensorcelle le public par la variété et la grâce de ses attitudes et de ses pas. En outre, les décorations sont superbes.

16 avril 1849. — Le *Prophète*, opéra en cinq actes de Scribe, musique de Meyerbeer.

Ont créé les principaux rôles :

Jean de Leyde,	MM. Roger (2).
Les 3 Anabaptistes,	Levasseur, Gueymard, Euzet.

(1) Née en 1825.
(2) Roger (Gustave-Hippolyte), né en 1815. Ce célèbre ténor avait débuté à l'Opéra-Comique le 16 février 1838. A la suite d'un terrible accident, Roger dut quitter momentanément l'Opéra, en juillet 1859. Il y reparut, pour sa représentation à bénéfice, le 15 décembre suivant et il a, peu après, quitté définitivement l'Opéra.

Fidès, Mme P. Viardot(1).
Bertha, Castellan.

Le succès de ce grandiose ouvrage n'a pas été aussi populaire que celui de ses deux aînés, *Robert le Diable* et les *Huguenots*. Le *Prophète* est toutefois une œuvre puissante, qui a triomphé de toutes les critiques et a même fini par vaincre l'indifférence « du gros » du public dont l'éducation musicale se perfectionne tous les jours. Le *Prophète* a dépassé le chiffre de trois cents représentations à l'Opéra.

8 octobre 1849. — *La Filleule des Fées*, ballet-féerie en sept tableaux de MM. de Saint-Georges et Perrot, musique d'Ad. Adam et de Saint-Julien.

C'est dans ce charmant et mélodieux ouvrage que Carlotta Patti fit sa dernière création.

(1) Mme Pauline Viardot, fille de Garcia, sœur de la Malibran, femme de Louis Viardot. Elle a joué le rôle de Fidès, avec le plus grand succès, un peu dans toute l'Europe. J'ai déjà mentionné son immense triomphe dans la reprise d'*Orphée* au Théâtre-Lyrique.

DIRECTION DE M. NESTOR ROQUEPLAN

(21 novembre 1849 — 1ᵉʳ juillet 1854)

Un nouveau changement se produit dans la haute administration de l'Opéra : il y a scission entre les deux directeurs associés et M. Duponchel se retire. M. Nestor Roqueplan reste seul directeur — à ses risques et périls — jusqu'au 30 juin 1854.

L'Opéra a, pendant cette période, représenté les vingt-et-un ouvrages nouveaux dont le détail suit :

24 décembre 1849. — Le *Fanal*, opéra en deux actes de M. de Saint-Georges, musique d'Ad. Adam, chanté par Poultier et Mlle Dameron (1).

Insuccès de pièce et de musique; le livret, surtout, n'était pas suffisant pour notre première scène lyrique.

22 février 1850. — *Stella* ou les *Contrebandiers*, ballet en quatre tableaux de

(1) Cantatrice de demi-talent; a débuté sous les auspices de M. Auber.

Saint-Léon, musique de Pugni, dansé avec grand succès par Saint-Léon et la Cerrito.

6 décembre 1850. — *L'enfant prodigue*, opéra en cinq actes de Scribe, musique d'Auber et l'une de ses plus intéressantes partitions.

Roger, Massol, Obin, M^{mes} Laborde (1), Dameron et Petit-Brière, et, dans la danse, M^{lle} Plunkett (2), ont interprété les principaux rôles de cet ouvrage. La mise en scène en était d'une somptuosité extraordinaire.

15 janvier 1851. — *Pâquerette*, ballet en cinq tableaux de M. Th. Gautier et Saint-Léon, musique de Benoist, dansé avec succès par M^{me} Cerrito-Saint-Léon.

L'opéra change, une fois encore, son titre officiel et il devient — toujours par ordre — *Académie Nationale de Musique*.

17 mars 1851. — *Le Démon de la Nuit*,

(1) Soprano très-habile dans l'art de la vocalisation. Elle a appartenu pendant huit ans à l'Opéra.

(2) Cette brillante ballerine est la sœur de M. Plunkett, directeur du Palais-Royal, et de Mme Eugénie Doche, la créatrice de la *Dame aux Camélias*.

opéra en 2 actes de Bayard et Etienne Arago, musique de M. J. Rosenhaim (1), chanté avec succès par Roger, Marié, M^mes Nau et Laborde.

16 avril 1851. — *Sapho*, opéra en trois actes d'E. Augier, musique de Ch. Gounod.

Sujet insuffisant, musique distinguée et qui fait pressentir « le maître » qu'est devenu M. Gounod. Gueymard, Marié, M^mes Viardot et Poinsot (2), ont chanté les principaux rôles de cet ouvrage qui n'a eu que neuf représentations. Il a été repris le 26 juillet 1858, mais réduit en deux actes.

16 mai 1851. — *Zerline ou la Corbeille d'oranges*, opéra en 3 actes de Scribe, musique d'Auber.

Cet ouvrage « bâclé » en vue d'utiliser la présence de Mme Alboni à l'Opéra, où il fut sa seule création, a disparu de notre première scène en même temps qu'elle (3). L'éminente cantatrice y obtint toutefois un grand succès, mais tout à fait personnel (4). Merly, Aymès, Mmes Nau et

(1) Célèbre pianiste allemand.
(2) Brillante élève de Duprez.
(3) Représenté quatorze fois, il produisit environ 120,000 fr. de recettes.
(4) Mme Marietta Alboni a paru pour la première fois à l'Opéra dans trois grands concerts.

Dameron chantaient les autres principaux rôles.

6 août 1851. — *Les Nations*, pièce de circonstance composée en l'honneur de la visite du Lord Maire de Londres à Paris, par Th. de Banville, avec musique d'Ad. Adam. On y dansait et on y chantait devant un fort beau décor représentant le palais de cristal, où venait de triompher la grande Exposition internationale.

24 novembre 1851. — *Vert-Vert*, ballet en trois tableaux de MM. de Leuven et Mazilier, musique de MM. Tolbecque et Deldevez, dansé par les deux ballerines Plunkett et Priora.

23 avril 1852. — *Le Juif-Errant*, opéra en 5 actes de Scribe et de Saint-Georges, musique d'Halévy.

Ont créé les rôles : MM. Roger, Obin,

donnés à sa seule intention, au mois d'octobre 1847. Elle fut ensuite engagée au Théâtre-Italien, et reparut en 1850 à l'Opéra, où elle chanta le rôle de Fidès du *Prophète*, et celui de Léonor de la *Favorite*. Née en 1824, Mme Alboni a épousé le comte Pepoli.

Chapuis, Massol, Depassio, M^mes Tedesco (1), La Grua (2) et Petit-Brière.

Cet ouvrage, où l'on remarqua de belles et grandes parties comme œuvre musicale, était malheureusement composé sur un livret long, obscur et ennuyeux. Les 150,000 francs de frais que coûta sa mise en scène auraient pu être mieux utilisés.

28 octobre 1852. — *Cantate* en l'honneur du retour du président de la République après le voyage de Bordeaux ; les paroles sont de Ph. Boyer et la musique de Victor Massé. Roger, Merly, Bremond, Mmes Lagrua, Tedesco et Duez (3) chantent cette œuvre de circonstance.

L'avènement de Louis-Napoléon au trône impérial sous le nom de Napoléon III et la restauration de l'Empire, au 2 décembre 1852, rendent à l'Opéra son titre d'*Académie Impériale de Musique,* qui reparaît le jour même sur les affiches annonçant son spectacle.

(1) Fort belle voix de contralto ; elle a eu de grands succès, à l'Opéra, dans les rôles de son emploi. Elle a épousé M. Franco.

(2) M^lle Emmy Lagrua débute ce même jour ; elle n'a fait que passer à l'Opéra.

(3) Cantatrice distinguée qui a surtout brillé au Théâtre-Lyrique, où elle a créé, avec succès, le rôle de Zora de la *Perle du Brésil.*

29 décembre 1852. — *Orfa*, ballet en 2 actes de MM. Trianon et Mazilier, musique d'Ad. Adam, dansé avec succès par la Cerrito.

2 février 1853. — *Louise Miller*, opéra en 4 actes de MM. Alaffre et Pacini, musique de Verdi.

C'est l'opéra italien de *Luisa Miller*, joué d'abord à Naples en 1849 et à Paris, au théâtre Italien, le 7 décembre 1852. Le sujet de cet ouvrage est sombre et monotone et le seul et incomparable talent de Mme Angélina Bosio (1) l'a maintenu, pendant quelques représentations, sur la scène de l'Opéra.

15 février 1853. — Nouvelle *cantate* impériale, de Mme Mélanie Waldor, musique de Deldevez, dans l'interprétation de laquelle brille surtout Mme A. Bosio.

2 mai 1853. — *La Fronde*, opéra en cinq actes de A. Maquet et J. Lacroix, musique de Niedermeyer, chanté par Roger, Obin, Marié, Mmes Tedesco, Lagrua et Nau.

(1) L'une des plus brillantes cantatrices de ce siècle, morte presque subitement, en 1859, à son retour de Russie dont le rude climat lui donna le germe du mal qui l'emporta si rapidement. Elle avait chanté seize fois *Moïse* avec un immense succès.

Cet ouvrage renferme un très-grand nombre de morceaux hors ligne ; il a été « tué » par son livret, d'une invraisemblance historique exagérée et d'un intérêt médiocre, et il a quitté l'affiche et la scène après onze représentations.

21 septembre 1853.— *Ælia et Mysis* ou *l'Atellane*, ballet antique en deux actes de Mazilier, musique d'Henri Potier (1), pour les débuts de Mme Guy Stephan (2) dans le rôle de Mysis. Mlle Priora (3) représentait Ælia.

17 octobre 1853. — *Le Maître chanteur*, opéra en un acte de H. Trianon, musique de Limnander (4), chanté par Gueymard,

(1) Potier (Henri-Hippolyte), fils du célèbre comédien de ce nom. Il a donné quelques opéras comiques, dont le plus connu est le *Rosier* (1859). Professeur au conservatoire ; il a été aussi pendant quelques années chef du chant à l'Opéra.

(2) Célèbre ballerine Espagnole qui venait d'obtenir, au Théâtre-Lyrique, en compagnie du danseur-violoniste Saint-Léon, un colossal succès dans l'opéra-ballet le *Lutin de la Vallée*.

(3) Fille d'un maître de ballets italien.

(4) Compositeur belge ; son meilleur ouvrage est *les Monténégrins* joué avec succès à l'Opéra-Comique.

Obin, Marié, Coulon (1), Mmes Poinsot et Marie Dussy (2).

Cet ouvrage, qui ne fut joué que quinze fois dans sa nouveauté, a été repris le 5 mars 1856 sous le titre de *Maximilien*.

11 novembre 1853. — *Jovita* ou *les Boucaniers*, ballet en trois tableaux de Mazilier, musique de Th. Labarre.

Une nouvelle ballerine, Mlle Rosati (3), fait d'éclatants débuts dans ce joli ouvrage.

9 décembre 1853. — Le *Barbier de Séville*, opéra en quatre actes de Castil Blaze, d'après Beaumarchais, musique de Rossini.

Unique représentation de ce chef-d'œuvre, d'une légèreté trop spirituelle et trop

(1) Basse chantante qui venait de débuter dans la *Favorite*; ce consciencieux artiste, qui ne brilla qu'au second rang, est mort en 1874, à Neuilly-sur-Seine.

(2) Cantatrice fort utile à l'Opéra, où elle a joué tous les rôles de son répertoire. Elle a quitté le théâtre pour se marier; de son vrai nom Marie Cotteret.

(3) Caroline Rosati, née à Bologne en 1827; c'est l'une des plus remarquables danseuses de l'école contemporaine.

fine pour la vaste scène de l'Opéra. Ont chanté les rôles dans cette soirée :

Almaviva,	MM. Chapuis (1).
Figaro,	Morelli.
Basile,	Obin.
Bartholo,	Marié.
Rosine,	Mme A. Bosio.

27 décembre 1853. — *Betly,* opéra en deux actes de H. Lucas, musique de Donizetti, avec récitatifs ajoutés par Ad. Adam.

C'est le sujet du *Châlet;* Mme Bosio produisit grand effet dans un air de soprano, le seul de cet ouvrage incolore qui rappelât le faire habile de l'auteur de la *Favorite.*

31 mai 1854. — *Gemma,* ballet en cinq tableaux de Th. Gautier et Mad. Cerrito-St-Léon, musique du comte Gabrielli.

Grand succès de l'auteur interprète.

(1) Ténor qui n'a paru que d'une manière très-irrégulière à l'Opéra.

L'OPÉRA RÉGI PAR LA LISTE CIVILE

(1ᵉʳ juillet 1854 — 11 avril 1866)

Les mauvais résultats de la gestion à ses risques et périls de M. Nestor Roqueplan amenèrent la dissolution de la Société anonyme à la tête de laquelle il dirigeait l'Opéra. Les affaires de cette Société liquidées, il restait à sa charge un passif de plus de 900,000 francs.

L'Opéra avait déjà, par un décret impérial du 14 février 1853, passé des attributions du ministère de l'intérieur à celles du ministère d'Etat, lequel gérait en même temps les intérêts de la Maison de l'Empereur. Un décret du 1ᵉʳ juillet 1854 donna à ce ministère la régie même de l'Opéra, en décidant que, désormais, notre premier théâtre lyrique serait administré aux frais, risques et périls de la liste civile impériale.

M. Nestor Roqueplan, malgré les déconvenues de sa direction, fut conservé, en qualité d'administrateur, avec des appointements fixes.

Le 11 novembre 1854, l'Etat lui donna pour successeur M. Crosnier, député au

Corps Législatif, dont la mère a été si longtemps concierge du théâtre même dont il acceptait l'administration.

Deux ans plus tard, le 1ᵉʳ juillet 1856, M. Alphonse Royer, l'auteur du livret de la *Favorite,* remplaçait M. Crosnier. Il garda la direction administrative de l'Opéra pendant six ans. Enfin, le 20 décembre 1862, M. Emile Perrin (1), directeur de l'Opéra-Comique, reprit à sa place l'administration de l'Opéra qu'il conserva, jusqu'au 11 avril 1866, époque à laquelle la Liste Civile abandonna la direction de l'Académie impériale de musique.

Pendant ces douze années, l'Opéra a représenté les quarante-neuf ouvrages nouveaux dont voici la nomenclature :

15 août 1854. — Fête de l'Empereur célébrée, à l'Opéra, dans une représentation gratuite, par l'*Hymne à la Gloire,* paroles de Belmontet, musique de la reine Hortense, orchestrée et arrangée par M. N. Bousquet et chantée par MM. Chapuis, Guignot, Mlle Wertheimber (2) et les chœurs.

(1) Voyez, dans cette même collection des *Foyers et Coulisses,* la notice qui concerne M. Perrin aux deux volumes consacrés par moi à la Comédie-Française.

(2) Remarquable voix de contralto et grande intelligence dramatique; a créé à l'Opéra-Comi-

18 octobre 1854. — *La Nonne Sanglante*, opéra en cinq actes de Scribe et G. Delavigne, musique de Gounod.

Sujet emprunté au roman de Lewis, le *Moine*, et ayant donné lieu au livret le plus sombre et le plus fastidieux. La musique de Gounod a été justement appréciée des connaisseurs. Mlle Wertheimber a interprété, avec une grande puissance et une fort belle voix, le rôle de la Nonne.

L'ouvrage de M. Gounod n'a été joué que onze fois et n'a jamais été remis à la scène.

8 janvier 1855. — *La Fonti*, ballet en six tableaux, de Mazilier, musique de Th. Labarre, dansé avec le plus grand succès par la brillante ballerine Rosati.

13 juin 1855. — *Les Vêpres Siciliennes*, opéra en cinq actes de Scribe et Duveyrier, musique de Verdi.

Cet ouvrage, le premier opéra français que Verdi ait composé, a été chanté par Gueymard, Obin, Bonnehée (1), Boulo (2),

que avec beaucoup d'éclat le rôle de Pygmalion dans la *Galatée* de Victor Massé.

(1) Ce baryton a débuté brillamment en 1853 et a appartenu pendant neuf ans à l'Opéra.

(2) Ténor de l'Opéra-Comique qui avait une fort jolie voix. Il a débuté à l'Opéra dans le rôle de Léopold de *la Juive*.

Marié ; Mmes Sophie Cruvelli (1) et Sannier. Il a eu un certain succès, grâce à l'affluence des étrangers attirés à Paris par l'Exposition ; remis à la scène le 20 juillet 1863, il n'a pu s'y soutenir que pendant quelques soirées. Il a été représenté à la Scala de Milan, sous le titre de *Giovanna di Guzman,* en février 1856.

21 août 1855. — Grande représentation de gala donnée, par ordre, en l'honneur de la Reine d'Angleterre, et à laquelle cette souveraine assiste en compagnie de l'Empereur, de l'Impératrice, du prince Albert et des principaux dignitaires de la Cour Impériale et fonctionnaires de l'Etat.

27 septembre 1856. — *Sainte Claire,* opéra en trois actes de G. Oppelt, d'après la légende russe de Mad. Birch-Pfeiffer, musique du duc Ernest de Saxe Cobourg-Gotha, d'abord représenté à Cobourg le 15 octobre précédent, sous le titre de *Santa-Chiara.*

Cet opéra, représenté par ordre, n'a vécu que quelques soirées (2). Il était chanté

(1) Mlle Cruwell *dite* Cruvelli a débuté à l'Opéra en 1854 dans *les Huguenots.* Elle avait un traitement annuel de 100,000 fr. Elle a quitté l'Opéra et du même coup le théâtre, pour épouser, en 1856, le baron Vigier.

(2) Il a été joué neuf fois.

par Roger, Merly, Belval, etc., Mmes Lafon (1) et Dussy. Dans le ballet a paru la Rosati.

24 décembre 1855. — *Pantagruel*, opéra en deux actes de H. Trianon, musique de Th. Labarre.

Cet ouvrage, écrit avec talent sur un livret tout à fait insuffisant, a obtenu un insuccès éclatant en présence de l'Empereur et de l'Impératrice. C'est Mlle Poinsot qui représentait Pantagruel, Belval (2) faisait Gargantua, Obin Panurge, et Boulo Dindenault.

12 janvier 1856. — *Cantate*, composée en l'honneur du retour des troupes victorieuses de Crimée, par Henri Trianon, musique de M. Auber, et chantée par M. Gueymard et les chœurs.

23 janvier 1856. — *Le Corsaire*, ballet en 5 tableaux de MM. de Saint-Georges et

(1) Grande, belle et dramatique personne venue des théâtres de province.

(2) Excellente basse profonde qui venait de débuter à l'Opéra dans le rôle de Bertram de *Robert le Diable*. De son vrai nom Gafflot; Belval est le nom de la femme de ce chanteur distingué.

Mazilier, d'après le poëme de Byron, musique d'Ad. Adam.

Grand succès : musique vive et facile, décorations magnifiques, navire manœuvrant sur la scène et le mieux réussi qu'on eût jamais vu, et talent hors ligne déployé par la Rosati entourée des danseuses Couqui, L. Marquet, etc. Cet ouvrage, qui a été repris en 1867, a dépassé le chiffre — rarement atteint par un ballet — de cent représentations.

17 mars 1856. — Représentation gratuite et *Cantate* à l'occasion de la naissance du prince impérial, mise en musique par Ad. Adam, et chantée par Roger, Obin, Gueymard, Bonnehée, Mme Tedesco et les chœurs.

Le 16 juin suivant, nouvelle *Cantate*, à l'occasion du baptême du même prince, mise en musique par Ch. de Bériot (1) et interprétée par Roger et Bonnehée.

11 août 1856. — *Les Elfes*, ballet en trois actes de Mazilier et de St-Georges, musique du comte Gabrielli, pour la nouvelle ballerine Amalia Ferraris (2) qui ob-

(1) Célèbre violoniste belge, qui fut le mari de la Malibran.

(2) Née en 1830 à Voghera (Italie); a débuté en 1844, à la Scala de Milan avec un grand succès.

tient un prodigieux succès dans le rôle de Sylvia.

10 novembre 1856. — *La Rose de Florence,* opéra en deux actes de M. de S^t-Georges, musique de E. Billetta.

Jolie musique, mais fabriquée dans le moule le plus banal du monde : Roger, Bonnehée et Mmes Moreau-Sainti et Delisle, ont chanté les principaux rôles de cet ouvrage qui n'a eu que cinq représentations.

1^{er} avril 1857. — *Le Trouvère,* opéra en quatre actes de M. E. Pacini, musique de Verdi, représenté pour la première fois à Rome le 17 janvier 1853 et à Paris, au Théâtre-Italien, le 23 décembre 1854.

Ont créé les rôles à l'Opéra français (1) :

Manrique,	MM. Gueymard.
C^{te} de Luna,	Bonnehée.
Fernand,	Dérivis.
Ruiz,	Sapin.

(1) Avaient jusqu'alors chanté cet opéra aux Italiens :

Manrique : Mario et Beaucardé.
C^{te} de Luna : Gassier et Graziani.
Azucena : Mmes Borghi-Mamo, Gassier, Alboni.
Léonora : Mmes Frezzolini, Penco, Steffenone, Grisi.

Azucena,	Mmes Borghi-Mamo (1).
Léonore,	Lauters (2).

Le Trouvère approche aujourd'hui de sa deux cent cinquantième représentation à l'Opéra.

1ᵉʳ avril 1857. — *Marco Spada* ou la *Fille du Bandit*, ballet en trois actes de Mazilier, musique d'Auber.

L'illustre maître s'était emprunté à lui-même les plus jolis airs de ses meilleures partitions d'opéra-comique qu'il avait habilement fondus avec les morceaux de son œuvre nouvelle. Mmes Rosati et Ferraris obtinrent un grand succès dans ce ballet qui était admirablement mis en scène. La décoration du dernier acte était merveilleuse; la scène, qui représentait une campagne charmante où dansaient des villageois, se soulevait tout à

(1) Cette cantatrice qui avait une fort belle voix de contralto a appartenu à l'Opéra pendant trois ans.

(2) Mme Deligne-Lauters avait débuté au Théâtre-Lyrique le 15 octobre 1854. Elle était élève du Conservatoire de Bruxelles. Elle a épousé, en secondes noces, le ténor Gueymard.

C'est encore aujourd'hui, après vingt ans d'exercice, l'une des meilleures cantatrices de l'Opéra.

coup dans toute son étendue ; le spectacle gai continuait au-dessus, pendant qu'au-dessous apparaissait la sombre grotte où, dans une scène déchirante, venait mourir Marco Spada.

20 avril 1857. — *François Villon*, opéra en un acte, de M. E. Got, de la Comédie-Française, musique de M. Membrée, joué sans grand succès (1), par Boulo, Sapin, Obin, Guignot et Mad. Morache-Delisle (2).

10 et 26 mai 1857. — Représentations de gala données, la première en l'honneur du Grand Duc Constantin de Russie, la seconde en l'honneur du roi de Bavière.

21 septembre 1857. — Le *Cheval de bronze*, opéra-ballet en quatre actes, de Scribe, musique d'Auber.

C'est l'ancien opéra-comique joué sous le même titre le 23 mars 1835, avec récitatifs, ballets et morceaux nouveaux.

Marié, Obin, Boulo ; Mmes Dussy, Moreau-Sainti et Delisle, ont chanté les principaux rôles de cet ouvrage qui dans sa nouvelle transformation, n'a que faiblement réussi.

(1) 18 représentations seulement.
(2) D'abord maîtresse de chant à Troyes.

17 mars 1858. — *La Magicienne*, opéra en cinq actes de M. de Saint-Georges, musique d'Halévy.

L'ennuyeux et peu compréhensible poëme de cet ouvrage, a nui au succès de la belle et grande musique de M. Halévy, qui fut interprétée par l'élite de la troupe de l'Opéra, Mmes Borghi-Mamo, Lauters, Delisle; MM. Gueymard, Belval et Bonnehée.

On remarqua beaucoup, dans le divertissement, le gracieux ballet du jeu d'échecs qui donna lieu à de fort curieux et piquants costumes.

14 juillet 1858. — *Sacountala*, ballet en deux actes de Th. Gautier, musique de E. Reyer, dansé par Mlle Ferraris.

4 mars 1859. — *Herculanum*, opéra en 4 actes, de MM. Méry et Hadot, musique de M. Félicien David.

Œuvre grandiose, d'une riche et savante orchestration et qui a valu à son auteur, en 1867, le grand prix de 20,000 fr. décerné par l'Institut. Le livret manque en revanche de clarté et d'intérêt. Roger, Obin et Mmes Borghi-Mamo et Lauters ont chanté avec succès, ce bel ouvrage qui a été plusieurs fois remis à la scène.

Trois cantates en l'honneur de l'armée,

défilent sur la scène du 6 juin au 15 août :

1º *Magenta*, cantate de Méry, musique d'Auber, en l'honneur de la victoire de ce nom.

Elle est chantée le 6 juin, par Gueymard et les chœurs.

2º *Victoire* ! cantate pour célébrer la victoire de Solférino, paroles de Méry, musique d'E. Reyer, chantée le 27 juin par Mme Lauters, M. Cazaux (1), et les chœurs.

3º Le *Retour des troupes*, chant triomphal d'Alph. Royer, musique de Gewaert, interprété le 15 août 1859, dont la représentation gratuite habituelle, par Renard (2), Coulon, Dumestre et Mmes Dussy et Ribault.

7 septembre 1859. — *Romeo et Juliette*, opéra en quatre actes, de Ch. Nuitter, musique de Bellini.

Etrange ouvrage, qui n'est que l'opéra italien du maître *I Capuletti e Montecchi*, dont on a supprimé le quatrième acte,

(1) Ce chanteur distingué venait de débuter dans *Guillaume Tell*.

(2) Fort ténor venu du Théâtre de Lyon ; a débuté en 1856, dans la *Juive*, et a appartenu à l'Opéra, jusqu'en 1861. Il a ensuite végété dans les cafés concerts et il est mort, presque dans la misère, il y a quelques années.

comme insuffisant, pour lui substituer le dernier acte de l'opéra *Romeo e Giulietta*, du maëstro Vaccaj, le tout à l'intention d'une nouvelle cantatrice Mme Vestvali fort remarquable, en effet, dans le personnage travesti de Roméo. C'est M^me Gueymard-Lauters qui chanta le rôle de Juliette. Dans le divertissement, composé par Mazilier, on applaudit Mlle Zina (1).

M. Dietsch remplace M. Narcisse Girard comme chef d'orchestre (2).

9 mars 1860, — *Pierre de Médicis*, opéra en quatre actes, de MM. de Saint-Georges et E. Pacini, musique du prince Joseph Poniatowski (3), et son meilleur ouvrage; chanté par Gueymard, Bonnehée, Obin, Aymès, Fréret, Kœnig, et Mme Gueymard-Lauters. Mlle Ferraris fut applaudie

(1) Mlle Zina Richard, devenue Mme Mérante, avait débuté en 1857 dans le divertissement du *Trouvère*.

(2) M. Girard, dirigeant l'orchestre, le 16 janvier 1860, pour les débuts dans les *Huguenots* de Mlle Brunet, *dite* Brunetti, élève de Duprez, qui ne réussit pas, M. Girard, tomba foudroyé par la subite rupture d'un anévrisme. Transporté chez lui, il expira dans la soirée.

(3) Il était sénateur et grand officier de la Légion d'honneur. La chute de l'Empire le jeta dans la misère, et il est mort à Londres en 1872, à 56 ans.

dans le joli divertissement intitulé les *Amours de Diane*.

9 juillet 1860. — *Sémiramis*, opéra en quatre actes, de Méry, musique de Rossini; récitatifs et divertissements arrangés et complétés par Carafa.

Ce bel ouvrage, l'un des trois ou quatre grands chefs-d'œuvre de Rossini, n'eut guère à l'Opéra qu'un succès d'interprétation. Les sœurs Marchisio, Carlotta dans Sémiramis et Barbara dans Arsace, y obtinrent un vif succès qui établit leur réputation (1). Obin chanta Assur, Dufresne Idrène et Coulon Oroès.

Deux cantates :

1° *L'annexion*, de Méry, musique de Cohen, chantée le 15 juin 1860, par Dumestre, Sapin, Mme Amélie Rey et les chœurs, à l'occasion de l'annexion de la Savoie et du Comté de Nice.

2° Le *Quinze août*, cantate habituelle pour la fête de l'Empereur, paroles de M. Cormon, musique d'Aimé Maillart, chantée le 15 août 1860, dans la représen-

(1) Carlotta, née en 1835, Barbara, née en 1838. Leur début commun, à Venise, remonte à 1858.

tation gratuite annuelle, par M. Dumestre et les chœurs.

26 novembre 1860. — Le *Papillon*, ballet en quatre tableaux, de M. de Saint-Georges et de Mme Taglioni, musique de J. Offenbach, dansé par Mlle Emma Livry (1).

La musique de M. Offenbach ne fut pas trouvée suffisante pour l'Opéra, mais la nouvelle ballerine, la charmante Emma Livry, obtint un vif et brillant succès.

7 décembre 1860. — *Ivan IV*, œuvre de concours pour le prix de Rome, de M. Emile Paladilhe (2), sur des paroles

(1) Cette délicieuse ballerine appartint au Corps de ballet de l'Opéra, dont elle était l'honneur, jusqu'au mois de novembre 1862. On se souvient encore de l'affreux événement qui l'enleva à l'Opéra : pendant une répétition de la *Muette*, où devait redébuter Mario, ses jupes prirent feu à une rampe, dont elle s'était trop approchée, et la malheureuse danseuse mourut après six mois des plus horribles souffrances qui ne furent, en quelque sorte, qu'une longue agonie.

(2) C'est le futur auteur de cette fameuse *Mandolinata*, chantée avec tant de succès, par Gardoni, et par tant d'autres après lui...

de Th. Anne, chantée avec un certain succès, par Michot (1) Cazaux et Mlle Am. Rey.

13 mars 1861. — *Tannhaüser*, opéra en trois actes de M. Nuitter, musique de Richard Wagner, joué d'abord à Dresde, le 21 octobre 1845..

Ont créé les rôles, à Paris :

Tannhaüser,	MM. Niemann (2).
Hermann,	Cazaux.
Walframm,	Morelli.
Elisabeth,	Mmes Sax (3).
Vénus,	Tedesco.
Un pâtre,	Mél. Reboux.

Jamais chûte plus étrange n'accueillit un ouvrage dramatique, chûte qui fut, en

(1) Ce ténor avait débuté le 29 février précédent dans la *Favorite*. Il a appartenu à l'Opéra jusqu'en 1864, et il est ensuite rentré au Théâtre Lyrique, où il avait fait ses premières armes.

(2) Artiste engagé spécialement pour cet ouvrage et le seul où il ait paru à l'Opéra.

(3) Mme Sax, puis Saxe, enfin *Sasse* par autorité de justice, ancienne cantatrice de café concert. Elle a débuté au Théâtre Lyrique le 1er octobre 1859, à 21 ans, dans la comtesse des *Noces de Figaro*, puis à l'Opéra le 3 août 1860 dans *Robert le Diable*. Elle a repris tous les grands

effet, mélangée de rires, de sifflets pour les passages bizarres et même grotesques de l'œuvre, et aussi d'applaudissements sincères pour les quelques belles pages qu'elle renferme.

La deuxième représentation, qui eut lieu le 18 mars, ne fut qu'un long tumulte, la troisième n'eut pas meilleure chance, et *Tannhaüser* disparut de l'affiche, non pas faute de recettes, mais parce qu'il n'était pas digne de l'Académie de Musique de spéculer sur le genre de distraction que venait chercher le public qui se pressait aux bureaux de location du théâtre.

25 mars 1861. — *Graziosa*, ballet en un acte, de Petitpa et Derley, musique de Th. Labarre, joli ballet espagnol, dansé avec beaucoup de verve par Mme Ferraris.

29 mai 1861. — Le *Marché des Innocents*, ballet en un acte de Petitpa (1), musique

rôles du répertoire avec le plus grand succès et elle a quitté subitement l'Opéra, en 1870, au moment même de sa plus grande vogue. Elle a épousé M. Castan, *dit* Castelmary, qui a également appartenu à l'Opéra en qualité de basse chantante.

(1) D'abord danseur, puis maître de ballet à l'Opéra, où il avait débuté en 1839 dans la *Sylphide*,

de Pugni, dansé avec le plus vif succès par Mme Marie Petitpa.

15 août 1861. — *Cantate*, chantée à la représentation gratuite annuelle, par Morère et Mlle de Lapommeraye, paroles de E. Pacini, musique de Eug. Gautier et de la Reine Hortense. La feue Reine, ne figurait là que pour un air que le compositeur moderne avait transformé en un chœur assez mouvementé.

20 novembre 1861. — *L'Etoile de Messine*, ballet en six tableaux, de Paul Foucher et Borri, musique du comte Gabrielli, dansé par la ballerine émérite Amalia Ferraris.

30 décembre 1861. — La *Voix humaine*, opéra en deux actes. de Mélesville, musique d'Alary (1). Livret insuffisant qui eut été bon, tout au plus, pour un petit opéra-comique, et que la musique d'Alary ne sauva pas d'un insuccès certain. Dulaurens (2), Roudil, Coulon, Marié, Mmes de Taisy (3), et Mlle Laure Durand

(1) Jules Alary, né en 1814. L'Opéra-bouffe *le Tre Nozze* (Théâtre Italien, 1851), est jusqu'ici le meilleur ouvrage de ce compositeur.

(2) Fort ténor venu du Théâtre de Strasbourg.

(3) De son vrai nom, Mlle François.

ont chanté les rôles de cet ouvrage qui n'a eu que treize représentations.

28 février 1862. — La *Reine de Saba*, opéra en quatre actes, de Jules Barbier et Michel Carré, musique de Gounod.

Le fastidieux livret de ce grand ouvrage fit le plus grand tort à la musique de M. Gounod, qui n'avait d'ailleurs été que rarement inspiré dans ses quatre longs actes. Gueymard et sa femme, Belval, Marié, Grisy, Coulon, Fréret et Mlle Hamakers, chantèrent les rôles de cet opéra, qui n'eut que quinze représentations. Dans le ballet on applaudit à la fois deux éminentes ballerines, Mmes Zina et Livry. Les décorations et la mise en scène étaient d'une grande splendeur.

15 août 1862. — *Cantate* en l'honneur de la fête de l'Empereur, paroles de Nérée Desarbres, musique de Th. Semet (1), chantée par M. Obin et les chœurs dans la représentation gratuite du jour.

6 mars 1863. — *La Mule de Pedro*, opéra en deux actes de M. Dumanoir,

(1) Timbalier de l'Opéra, né en 1826; il a écrit de jolis opéras-comiques, dont le plus connu est *Gil Blas*.

musique de Victor Massé, chanté par Warot (1), Faure (2), Guignot, Mmes Gueymard et de Taisy.

Le livret aurait mieux convenu au théâtre de l'Opéra-Comique, et il n'a pu se soutenir à l'Opéra où *La Mule de Pedro* n'a eu que trois représentations.

6 juillet 1863. — *Diavolina*, ballet en un acte de Saint-Léon, musique de Pugni, composée pour la danseuse russe M^{lle} Mourawief, qui y obtint un assez vif succès en compagnie des chorégraphes Mérante et Coralli.

24 juillet 1863. — M. Georges Hainl, ancien chef d'orchestre du Grand Théâtre de Lyon, devient chef d'orchestre de l'Opéra.

(1) Ancien ténor de l'Opéra-Comique.

(2) Jean-Baptiste Faure, né à Moulins le 15 janvier 1830.
Ce célèbre artiste a débuté, à l'Opéra, le 14 octobre 1861, dans *Pierre de Médicis*. *La Favorite*, qu'il chanta presqu'aussitôt, établit surtout sa rapide et haute réputation à l'Opéra. M. Faure est, depuis 1857, professeur au Conservatoire. Il avait appartenu à l'Opéra-Comique depuis 1852, et avait fait à ce théâtre les plus brillantes reprises des œuvres du répertoire et les plus heureuses créations.

15 août 1863. — *Mexico*, cantate chantée en l'honneur de la prise de Mexico par les troupes françaises, dans la représentation gratuite donnée à l'occasion de la fête de l'Empereur. Les paroles étaient de M. Ed. Fournier, et la musique de M. Gastinel (1).

19 février 1864. — *La Maschera*, ballet en six tableaux, de M. de Saint-Georges. musique du maestro Giorza, pour la nouvelle danseuse italienne Amina Boschetti.

9 mars 1864. — *Le Docteur Magnus*, opéra en un acte de MM. Michel Carré et Cormon, musique de Ernest Boulanger (2).

Warot, Cazaux et Mlle Levieilli (3), chantèrent les principaux rôles de cet ouvrage, un peu léger, comme pièce et musique, pour la grande scène de l'Opéra et qui n'a eu que onze représentations.

11 juillet 1864. — *Neméa ou l'Amour vengé*, ballet en deux actes, de MM. Meil-

(1) Grand prix de Rome de 1846, a qui l'on n'a jamais donné l'occasion de se produire sérieusement au théâtre.

(2) Grand prix de Rome de 1845. Il a fait représenter quelques jolis opéras-comiques.

(3) Pour les débuts de cette cantatrice « de second plan. »

hac, Halévy et Saint-Léon, musique du compositeur russe Minkous, dansé avec un grand succès par Mmes Mouravief, Eugénie Fiocre, et Mérante.

15 août 1864. — *Cantate* annuelle, paroles de MM. Meilhac et Lud. Halévy, musique de Duprato (1), interprétée par Morère, Dumestre et Mme Sax.

3 octobre 1864.— *Roland à Roncevaux*, opéra en cinq actes, poëme et musique de M. A. Mermet.

Cet ouvrage aux allures chevaleresques et guerrières, obtint dès l'abord un succès quasi-populaire, qu'il ne retrouva pas lors de la reprise qui en fut faite deux ans plus tard.

Ont créé les principaux rôles :

Roland,	MM. Gueymard.
Ganelon,	Cazaux,
Turpin,	Belval,
L'Emir.	Bonnesseur.
Un Pâtre,	Warot.
Alde,	Mmes Gueymard.
Saïda,	de Maësen.

18 novembre 1864. — *Ivanhoé*, cantate de M. Roussy, musique de M. Vic-

(1) Grand prix de Rome de 1848, il a fait jouer quelques opéras-comiques gracieusement inspirés.

tor Sieg, et qui lui valut le grand prix de Rome. Elle fut chantée à l'Opéra par Morère, Dumestre et Mlle de Taisy.

28 avril 1865. — *L'Africaine*, opéra en cinq actes, de Scribe, musique de Meyerbeer.

Cette œuvre posthume des deux illustres collaborateurs fut revue et surveillée, pour la mise en scène de la partie musicale, par M. J. Fétis. Elle eut un grand succès et parvint même à ses cent représentations en moins d'une année, fait qui ne s'était jamais produit à l'Académie de Musique.

L'Africaine renferme de grandioses et admirables parties, mais c'est toutefois, un ouvrage moins complet que les trois grandes œuvres que Meyerbeer avait déjà données à l'Opéra.

Ont créé les rôles :

Vasco de Gama,	MM. Naudin (1).
Alvar,	Warot.
Nelusko,	Faure.
Pédro,	Belval.
Diégo,	Castelmary.
Le grand Inquisiteur,	David.
Le grand Prêtre,	Obin.

(1) Ténor du Théâtre des Italiens, engagé spécialement pour cet ouvrage, et conformément au désir exprimé par le testament de Meyerbeer. Il n'a chanté que très-imparfaitement le rôle de Vasco de Gama.

Sélika, Mmes Marie Sax,
Inès, Batlu (1).

M. Villaret a repris, avec succès, en 1866, le rôle de Vasco de Gama, abandonné par Naudin qui s'y était montré insuffisant.

15 août 1865. — *Alger*, cantate faisant allusion au voyage de l'Empereur dans notre colonie africaine, et chantée dans la représentation gratuite du jour par Mme Sax et les chœurs. Les paroles étaient de Méry, et la musique de Léo Delibes.

29 décembre 1865. — Le *Roi d'Yvetot*, ballet en un acte, de MM. Petitpa et Ph. de Massa, musique de Th. Labarre, dansé par Coralli et Mmes Fioretti, Fonta et E. Fiocre.

(1) Elève de Duprez et artiste fort distingué, qui a eu également de beaux succès dans la carrière italienne.

PHOTOGRAPHIE CH. REUTLINGER

21, BOULEVARD MONTMARTRE, 21

Tresse, éditeur. Paris.

ROSINE BLOCH

DIRECTION DE M. ÉMILE PERRIN

(11 avril 1866 — 6 septembre 1870)

La liberté des Théâtres est proclamée par un décret du 22 mars 1866. L'Académie de Musique rentre alors dans le droit commun, et l'Etat en abandonne la direction.

Un autre décret du 11 avril suivant, nomme M. Emile Perrin directeur de l'Opéra à ses risques et périls, et fixe à 500,000 fr. le cautionnement qu'il devra déposer en prenant possession. L'Etat, en revanche, lui accorde une subvention de 800,000 fr., et l'Empereur paie ses loges 100,000 fr. par an sur sa propre cassette.

Pendant cette dernière période de l'administration de M. Emile Perrin, qui s'étend jusqu'à la chûte du deuxième Empire, l'Opéra a représenté les douze ouvrages nouveaux dont voici la nomenclature :

15 août 1866. — *Cantate* à l'occasion de la fête de l'Empereur, chantée dans la re-

présentation gratuite du jour, par M^me Gueymard-Lauters, M. Caron (1) et les chœurs. Elle avait pour titre *Paix, Charité, Grandeur,* et pour auteur M. Edouard Fournier. M. Wekerlin (2) en avait composé la musique.

12 novembre 1866. — *La Source*, ballet en trois actes de MM. Nuitter et Saint Léon, musique de MM. Léo Delibes et Minkous, compositeur russe, dansé par Mmes Beaugrand, E. Fiocre, Salvioni, Marquet et MM. Mérante et Coralli.

Ce joli ballet a été repris, en 1872, pour les brillants débuts de Mlle Rita Sangalli (3).

11 mars 1867. — *Don Carlos*, opéra en cinq actes de MM. Méry et Du Locle, musique de Verdi.

Le livret un peu sombre et monotone de cet ouvrage nuisit au succès de la musique de M. Verdi, où l'on a pu admi-

(1) Ce baryton a débuté à l'Opéra, dans *le Trouvère*, le 22 septembre 1862.

(2) Ce compositeur de tant de chants si élégamment inspirés a épousé en 1855 la fille de Mme Damoreau.

(3) Mlle Sangalli est née à Milan ; elle a débuté à l'Opéra le 7 septembre 1872 avec un très-vif succès.

rer divers morceaux de la plus haute valeur.

Faure, Morère, Obin, David, Mmes Gueymard et Sax ont créé les rôles de cet opéra qui ne s'est pas maintenu au répertoire.

15 août 1867. — *Cantate* composée et dédiée « à Napoléon III et à son vaillant peuple » par Rossini sur des paroles d'E. Pacini et exécutée pour la première fois à la distribution des récompenses de l'Exposition universelle au Palais de l'Industrie, le 1er juillet 1867. C'est dans cette cantate, où Rossini s'est un peu, je crois, moqué de son public, qu'on entendait à l'orchestre les combinaisons harmoniques les plus étranges et jusqu'au bruit du canon.

Cette cantate servit encore de « morceau officiel » pour la représentation gratuite du 15 août 1868.

Pendant cette année 1867, Paris reçut, à l'occasion de l'Exposition universelle, la visite de tous les souverains de l'Europe. L'Opéra donna en leur honneur des représentations de gala dont j'ai trouvé curieux de dresser la nomenclature ; voici la date de ces représentations et le nom des princes qui les honorèrent de leur présence :

3 avril. — Le Prince d'Orange ;

1er mai. — Le Prince Oscar de Suède ;

3 mai. — Le Roi de Grèce et le Taïcoun ;

15, 20 et 25 mai. — Le Roi et la Reine des Belges ;

4 juin. — L'Empereur de Russie ;

10 juin. — Le Roi de Prusse ;

17 et 19 juin. — Le Vice-Roi d'Egypte ;

5 et 10 juillet. — Le Sultan ;

13 juillet. — Le Roi de Wurtemberg ;

22 juillet. — Le Roi de Portugal ;

24 juillet. — Le Roi de Bavière et le Roi de Portugal ;

27 juillet. — Le Grand duc Constantin, le prince Royal de Prusse, le Roi et la Reine de Portugal ;

9 et 10 août. — La Princesse Royale de Prusse ;

23 septembre. — La Grande duchesse de Russie ;

2 octobre. — La Reine des Belges ;

23 octobre et 1er novembre. — L'Empereur d'Autriche ;

26 octobre. — La Reine des Belges.

21 octobre 1867. — *La fiancée de Corinthe,* opéra en un acte de M. C. du Locle, musique de M. Duprato.

Musique distinguée jetée sur un livret

insuffisant. Cet opéra n'a pas réussi, il était chanté par Mmes Mauduit, Bloch (1) et M. David.

9 mars 1868. — *Hamlet*, opéra en cinq actes de MM. Jules Barbier et Michel Carré, musique d'Ambr. Thomas.

C'est l'œuvre la plus considérable et la mieux réussie du maître ; elle renferme des morceaux de premier ordre et un quatrième acte d'une poésie à la fois gracieuse et triste qui est admirablement en situation. M. Faure dans le rôle d'Hamlet et Mlle Nillson (2) dans celui d'Ophélie (3) qui lui sert de début à l'Opéra, ont remporté un succès personnel qui leur fait le plus grand honneur.

Belval, David, Colin et Mme Guéymard remplissaient les autres principaux rôles.

(1) Mlle Rosine Bloch avait débuté, avec succès, en novembre 1865, dans le rôle d'Azucéna du *Trouvère*.

(2) Mlle Christine Nilsson a paru pour la première fois au théâtre Lyrique, et sur une scène parisienne, le 27 octobre 1864 dans *la Traviata*. Elle est passée « Etoile » presque dès le premier jour. Elle a quitté l'Opéra en 1869 après y avoir créé le *Faust* de Gounod.

(3) Mmes Sessi et Devriès ont, depuis, chanté ce rôle à l'Opéra (1872).

La centième représentation de cet ouvrage devait être donnée le 29 octobre 1873 le jour même de l'incendie de la salle de la rue Le Peletier.

3 mars 1869. — *Faust,* opéra en cinq actes de J. Barbier et Michel Carré, musique de M. Gounod.

Ce chef-d'œuvre de M. Gounod avait été représenté pour la première fois, au théâtre lyrique le 19 mars 1859.

Voici, mises en regard, les deux distributions de cet ouvrage aux deux théâtres qui l'ont représenté à Paris :

		Th. Lyrique.	*Opéra*
Faust,	MM.	Barbot (1),	Colin.
Méphistophélès,		Balanqué (2),	Faure.
Valentin,		Reynald,	Devoyod.
Marguerite (3),	Mmes	Carvalho,	Nilsson.
Siebel,		Faivre,	Mauduit.

(1) Puis Monjauze et Michot.

(2) La basse Petit a ensuite repris ce rôle.

(3) Ont encore chanté ce rôle : au théâtre lyrique, Mmes Caroline Duprez et Schroeder ; à l'Opéra : Mmes Carvalho (28 avril 1869), Hisson (15 oct. 1869), Marie Rose (31 déc. 1869), B. Thibault (juillet 1869), Fidès Devriès (3 nov. 1871), Maria Devriès (1er sept. 1873), J. Fouquet (8 mai 1874), Patti (18 oct. 1874). Enfin tout à fait récemment, Mme Fursch Madier (nov. 1874).

Ce bel ouvrage a actuellement dépassé à l'Opéra, le chiffre de 170 représentations.

15 août 1869. — *Cantate* annuelle, paroles d'Albéric Second, musique de M. Ad. Nibelle chantée par M. Devoyod et Mlle Sax, dans la représentation gratuite du jour.

30 avril 1870. — *La Légende de Sainte-Cécile*, oratorio de M. Jules Bénédict, chanté une fois seulement par Faure, Colin (1), Mmes Gueymard et Nillson dans une représentation au bénéfice de cette dernière cantatrice.

25 mai 1870. — *Coppélia*, ballet en trois tableaux de MM. Ch. Nuitter et Saint-Léon, musique de M. Léo Delibes, pour les débuts de Mlle Bozacchi, jeune et brillante ballerine qui mourut de la fièvre noire pendant le siége de Paris.

5 août 1870. — *Le Rhin Allemand*, chant patriotique composé par le pianiste Charles Delioux, sur des paroles d'Alfred de Musset et exécuté par M. Faure.

(1) Ce jeune ténor, qui donnait déjà plus que des espérances, est mort prématurément en 1872.

C'était peu après la déclaration de la guerre, et au milieu de la fièvre belliqueuse qui s'était emparée de tout le monde, aux débuts de cette campagne, qui nous réservait de si durs mécomptes !

Le 8 août suivant, nouvelle cantate : *A la frontière !...* de M. J. Frey, musique de Gounod, chantée par M. Devoyod. Les premiers désastres sont alors connus et le chant, s'il n'est pas moins belliqueux, est plus sombre.

L'OPÉRA PENDANT LE SIÉGE DE PARIS ET LA COMMUNE

(1870-1871)

Après la révolution du 4 septembre l'Opéra ferma définitivement ses portes (1), et M. Emile Perrin donna sa démission de directeur au nouveau gouvernement (6 septembre). L'Académie Impériale de

(1) L'Opéra avait donné sa dernière représentation le 2 septembre.

Musique redevint alors « nationale » comme avant l'Empire.

Vers le mois d'octobre 1870, certains théâtres ayant rouvert leurs portes, pour donner des représentations patriotiques et de bienfaisance, les artistes de l'Opéra restés à Paris nommèrent des délégués et se constituèrent en société ; leur ancien directeur, M. Perrin leur offrit gratuitement son concours pour les aider dans leur entreprise. Une demande fut alors adressée au Ministre de l'Instruction publique pour obtenir l'autorisation de donner des concerts dont la première recette devait être consacrée à améliorer le sort des victimes survivantes de l'incendie de Châteaudun. Le Ministre répondit à cette requête par la lettre suivante :

Paris, le 28 octobre 1870.

Monsieur,

Vous m'avez demandé pour les artistes de l'Opéra l'autorisation de se constituer en société, pour donner, à leurs risques et périls, des concerts qui auront lieu le jeudi et le dimanche, concerts dans lesquels on ne fera que de la musique sérieuse, sans décorations ni costumes. J'en ai parlé au Gouvernement qui n'y fait aucune objection. Je suis charmé, pour ma part, que les artistes trouvent dans cette combinaison un moyen de s'indemniser des per-

tes que leur fait subir la suspension momentanée de la subvention.

Veuillez, monsieur, en annonçant à MM. les artistes que je leur accorde l'autorisation demandée, les remercier de ma part de l'heureuse pensée qu'ils ont eue de consacrer la première recette aux victimes de Châteaudun. Ils ont subi, sans se plaindre, le sacrifice que j'ai été contraint de leur imposer au nom des besoins de la patrie et maintenant, malgré la situation qui leur est faite, leur première pensée est pour les autres. Ce sont de véritables artistes.

Agréez, cher monsieur, mes plus cordiales civilités.

Signé : JULES SIMON.

Le premier concert fut donné le 6 novembre ; il attira une grande affluence.

Pour la première fois les dames étaient admises aux fauteuils d'orchestre ; la salle fourmillait d'uniformes divers qui lui donnaient un aspect inaccoutumé, lequel ne manquait pas d'originalité. Quelques rares habits noirs semblaient égarés au milieu de tous ces costumes militaires.

Sur la scène, chanteuses et chanteurs en toilette de ville étaient assis sur des gradins ; à l'avant-scène, des chaises pour les sujets.

Le programme se composait de :

Ouverture de *Guillaume Tell* ;

Fragments d'*Alceste*, par Mme Gueymard-Lauters et M. Gaspard;

Air de ballet du *Prophète*;

Trio et final du 2ᵉ acte de *Guillaume Tell*, par MM. Villaret, Devoyod, Ponsard et les artistes des chœurs;

La Muette de Portici (fragments), par MM. Villaret et Caron;

Ouverture du *Freyschutz*;

La Bénédiction des poignards (4ᵉ acte des *Huguenots*), par Ponsard, Bosquin, Grisy, Mermand, Hayet, Gaspard, Delrat, Fréret, Delahaye, de Soros, Jolivet, Thuillart, Mouret;

Le Chant du départ, par Mlle Julia Hisson, MM. Villaret, Caron, Ponsard et les chœurs.

Les diverses soirées qui suivirent ressemblèrent toutes à celle-ci. En dehors du répertoire de l'Opéra on donna plusieurs fois *le Désert*, de Félicien David, dans l'interprétation duquel le ténor Bosquin (1) obtint tout particulièrement un vif succès.

Lorsque survint l'avènement de la Commune, l'Opéra suspendit tout à fait ses concerts improvisés (2) et ferma de nouveau ses portes.

(1) M. Bosquin, après de brillants succès au Théâtre-Lyrique, a débuté à l'Opéra dans *la Favorite* le 18 octobre 1869.

(2) Le dimanche 19 mars on devait exécuter *le Désert*. L'audition n'eut pas lieu.

La Commune, que bien d'autres objets plus graves préoccupaient, parut tout d'abord oublier l'Opéra. Le 1ᵉʳ mai, cependant, après avoir été appelé à la préfecture de police pour y recevoir l'invitation d'organiser une représentation au bénéfice des blessés de la Garde nationale, M. Perrin dut convoquer extraordinairement les artistes de l'Opéra pour leur communiquer le désir exprimé par le Gouvernement de la Commune.

Les seuls artistes alors à Paris et qui se rendirent à cette convocation furent MM. Villaret (1), Gaspard, Hayet, Fréret, et Mmes Mauduit et Antoinette Arnaud.

Les musiciens de l'orchestre se présentèrent également en petit nombre : les chœurs seuls se trouvèrent à peu près au complet.

Il était difficile, avec un personnel aussi restreint, d'organiser une représentation solennelle ; M. Perrin n'était pas, d'autre part, on le conçoit facilement, très-disposé à se donner grand mal pour être agréable au soi-disant gouvernement de l'Hôtel-de-Ville et il ne mit, en effet, que peu d'empressement à se prêter aux di-

(1) L'une des colonnes chantantes qui soutiennent le mieux le vaste et fatigant répertoire de l'Opéra, où ce ténor a abordé avec un constant succès, les rôles les plus difficiles.

verses combinaisons qui lui furent proposées par les agents de la Commune, chargés par elle de surveiller l'organisation de la fête projetée. Ceux-ci, en présence des difficultés opposées par M. Perrin à l'acceptation d'étranges programmes qu'ils voulaient en quelque sorte lui imposer — obtinrent sa révocation. Le *Journal officiel* de la Commune du 10 mai contient en effet l'arrêté suivant, en vertu duquel M. Perrin était remplacé comme directeur par un artiste d'opérette, qui fut un moment, avec M. Ugalde, directeur du théâtre des Bouffes-Parisiens, M. Eugène Garnier :

Paris, le 9 mai 1871.

Le membre de la Commune, délégué à la Sûreté générale et à l'intérieur,

Considérant que, malgré la crise actuelle, l'art et les artistes ne doivent pas rester en souffrance :

Que le citoyen Perrin, directeur de l'Opéra, non-seulement n'a rien fait pour parer aux difficultés de la situation, mais a mis, en réalité, tous les obstacles possibles à une représentation nationale organisée par les soins du comité de Sûreté générale, au profit des victimes de la guerre et des artistes musiciens ;

Arrête :

Art. 1. Le citoyen Emile Perrin est révoqué.

Art. 2. Le citoyen Eugène Garnier est nommé directeur du Théâtre national de l'Opéra, en

remplacement du citoyen Perrin, et à titre provisoire.

Art 3. Une commission est instituée pour veiller aux intérêts de l'art musical et des artistes. Elle se compose des citoyens Cournet, A. Regnard, Lefèvre-Roncier, Raoul Pugno, Edmond Levraud et Selmer.

<div style="text-align: center;">Le délégué à la Sûreté générale
et à l'Intérieur,

Signé : COURNET.</div>

Le nouveau directeur se mit aussitôt à l'œuvre et il parvint à composer, surtout à l'aide d'artistes étrangers à l'Opéra même, une représentation qui fut annoncée partout pour le lundi 22 mai et dont voici le programme :

Représentation extraordinaire au bénéfice des victimes de la Guerre (veuves et orphelins) et du personnel de l'Opéra.

Orchestre complet conduit par M. Georges Hainl, chef d'orchestre de l'Opéra.

1. Ouverture du *Freyschutz* ;
2. *Hymne aux Immortels* de M. Raoul Pugno ;
3. *Le Trouvère* (4ᵉ acte), chanté par MM. Villaret, Melchissédec et Mme Lacaze ;
4. *Scène funèbre*, pour orchestre, composée par M. Selmer ;

5. Air du *Bal Masqué* de Verdi, chanté par M. Caillot ;

6. *Patria*, air sur des paroles de V. Hugo chanté par Mme Ugalde ;

7. Air des Bijoux de *Faust*, chanté par Mlle Arnaud ;

8. *Quatre-vingt-neuf*, chanté par Morère ;

9. Final du 4ᵉ acte de *Nahel* de Littolf ; le solo par Mme Morio, de la scala de Milan ;

10. *La Favorite*, (4ᵉ acte) par MM. Michot, Melchissédec, et exceptionnellement dans le rôle de Léonore, Mme Ugalde ;

11. *L'Alliance des Peuples* chœur de M. Raoul Pugno.

12. *Trio de Guillaume Tell*, chanté par trois lauréats du Conservatoire.

13. *Vive la liberté!* Chœur de Gossec.

Le *Journal officiel* du dimanche 21 mai publia pour la première fois ce programme, et le soir du même jour les troupes régulières entraient a Paris. Le lendemain, le projet de concert était abandonné et, quelques jours après, Paris reconquis en entier, après deux mois de la plus épouvantable tyrannie qui ait jamais pesé sur une cité ou sur une nation.

M. Eugène Garnier quittait aussitôt et prudemment l'Opéra (1); le 8 juillet sui-

(1) M. Eugène Garnier a cherché à justifier son attitude pendant la Commune par une lettre

vant M. Halanzier acceptait — à titre provisoire et comme essai — la direction de l'Académie de Musique.

Un seul ouvrage fut représenté pendant cette sorte d'intérim :

16 octobre 1874. — *Erostrate*, opéra en deux actes de MM. Méry et E. Pacini, musique de M. Reyer.

Cet ouvrage représenté d'abord à Bade, le 21 août 1862, renferme de fort belles parties, mais qui manquent de l'ampleur nécessaire pour une scène aussi vaste que celle de l'Opéra. Il avait réussi chaudement

publiée dans le *Figaro* du 17 juin 1871, laquelle contient les allégations suivantes :

1° Il a accepté une tâche qui pouvait avoir ses périls ;

2° Il a confisqué un mandat d'amener, lancé contre M. Perrin : « m'opposer à son arrestation, dit-il, c'était risquer la mienne. »

3° Il a fait exempter du service de la Garde Nationale un grand nombre d'employés de l'Opéra.

4° On lui doit sans aucun doute la conservation de l'Opéra.

« J'ai la ferme conviction, dit-il, d'avoir supprimé un poste incendiaire. »

(Lire au *Figaro* de juin 1871 le travail de M. Jules Prével : l'*Opéra sous la Commune*; voir aussi mon ouvrage : *le Livre rouge de la Commune*, 1 vol. in-18, chez Dentu, Paris, 1871. Pages 43 et 145).

à Bade, il tomba bruyamment à Paris où il n'eut que deux représentations.

Ont créé les rôles :

		à Bade,	à Paris,
Erostrate,	MM.	Cazaux.	Bouhy.
Scopas,		Michot.	Bosquin.
Athénaïs,	Mmes	Sax.	Hisson (1).

DIRECTION DE M. HALANZIER

(1871)

Le 1ᵉʳ novembre 1871. — M. Halanzier prend, à ses risques et périls, la direction de l'Opéra. Il y a fait représenter, depuis cette époque, les trois ouvrages suivants :

24 novembre 1871. — *Jeanne d'Arc*, cantate de concours pour le prix de Rome de

(1) Mlle Julia Hisson a débuté, le 16 juillet 1868, dans le rôle de Léonore du *Trouvère*. Elle a de grandes qualités lyriques et dramatiques, mais elle est inégale ; on peut dire qu'elle a chanté « à peu près bien » tous les rôles qu'elle a repris à l'Opéra, mais qu'elle n'a été ni supérieure ni complète dans aucun.

M. G. Serpette, sur des paroles de M. Jules Barbier, chantée par MM. Gailhard (1), Richard et Mlle Bloch.

10 janvier 1873. — La *Coupe du Roi de Thulé*, opéra en trois actes et quatre tableaux de MM. Gallet et Blau, musique de de M. Eug. Diaz (2).

Cet ouvrage distingué avait remporté le prix au concours d'encouragement institué en 1869, par le ministre des Beaux-Arts, pour trois ouvrages destinés à l'Opéra, à l'Opéra-Comique et au Théâtre-Lyrique. Il fut créé, avec un certain succès, par MM. Faure, très-remarqué dans le rôle de Paddock, Bataille, Léon Achard (3) et Mmes Gueymard, Arnaud et Bloch.

(1) Cet excellent artiste venait de débuter avec succès dans *Faust* (Méphistohpélès). Il avait obtenu, en août 1867, les premiers prix de chant, d'opéra-comique et d'opéra aux concerts du Conservatoire et avait débuté le 5 décembre suivant, à l'Opéra-Comique dans le *Songe d'une Nuit d'été* (Falstaff).

(2) C'est le fils du célèbre peintre Diaz de la Pena. Il avait déjà fait jouer, avec grand succès, au Théâtre-Lyrique, un opéra comique en deux actes intitulé *le Roi Candaule*.

(3) C'est l'un des fils du comédien Pierre-Frédéric Achard mort en 1856. Né en 1831, Léon Achard a d'abord appartenu successivement au Théâtre-Lyrique, au grand théâtre de Lyon et à l'Opéra-Comique.

7 mai 1873. — *Gretna-Green,* ballet en un acte, de M. Charles Nuitter, musique d'Ernest Guiraud.

TROISIÈME INCENDIE DE L'OPÉRA

(29 octobre 1873.)

Le 29 octobre 1873 la salle de l'Opéra fut incendiée de fond en comble sans qu'on ait pu savoir, à la suite d'une très-minutieuse enquête, les causes véritables d'un aussi terrible sinistre. Les bâtiments de l'administration, contenant les archives et donnant sur la rue Drouot, furent seuls préservés.

Au moment où se produisait ce désastre l'Académie de Musique répétait le nouvel opéra de M. Mermet, *Jeanne d'Arc*, dont les décorations furent en partie détruites.

L'Académie de Musique perdit dans cet incendie, d'après l'état qui a été dressé par M. Nuitter, archiviste du théâtre :

Environ 5,200 costumes ;

Les décorations complètes des quinze principaux opéras du répertoire ;

74 décorations diverses ;

31 instruments de musique appartenant à l'Etat ;

Les parties d'orchestre des quinze ouvrages dont les décorations avaient été brûlées ;

Tous les services d'accessoires, de tapisserie, d'éclairage, des armures, etc. ;

Le mobilier de la salle et des foyers ;

18 bustes et les statues de M. Duret, du grand foyer ;

La statue de Rossini, d'Etex.

L'évaluation des pertes peut se résumer de la manière suivante :

Bâtiment	1,000,000 fr.
Mobilier	300,000
Décors et costumes . .	1,000,000
	2,300,000 fr.

M. A. Arthur Heulhard relève ce fait, dans la *Revue Musicale* dont il est l'habile directeur, que de tous les locaux définitifs ou provisoires affectés à l'Opéra, il n'en reste aucun qui ait échappé à l'incendie.

La première salle de l'Opéra au Palais Royal brûle en 1763 ;

La seconde brûle en 1781 ;

La salle provisoire des Menus-Plaisirs brûle en 1788 ;

Celle des Tuileries et celle de la Porte-Saint-Martin brûlent en 1871 ;

Celle de la rue Le Peletier brûle en 1873

L'OPÉRA A LA SALLE VENTADOUR

(1874-1875)

L'incendie de l'Opéra eut pour conséquence immédiate de hâter les travaux d'achèvement de la magnifique salle à laquelle M. Garnier travaillait depuis plus de dix ans. On obtint de l'Assemblée Nationale les crédits nécessaires et l'éminent architecte put, dès les premiers jours, entrevoir la fin de son travail et promettre de livrer la nouvelle salle pour les premiers jours de l'année 1875.

L'Opéra vint, en attendant, et après beaucoup de tâtonnements et de recherches (1), s'installer à la salle Ventadour où ses re-

(1) Il fut d'abord question d'installer l'opéra à la salle du Châtelet; on songea également à élever une salle provisoire sur les ruines de l'ancienne, mais ces deux projets furent aussi vite abandonnés que conçus.

présentations alternèrent avec celles de la troupe italienne. La salle était suffisamment grande et le prix des places assez élevé pour permettre des recettes en rapport avec les frais journaliers de l'exploitation. La scène seule laissait à désirer; elle n'avait ni la largeur ni surtout la profondeur de celle de la rue Le Peletier. L'Opéra put y représenter, cependant, les principales pièces de son répertoire. On ouvrit, le 19 janvier 1874, par *Don Juan* et l'on donna ensuite *la Favorite, les Huguenots, Guillaume Tell, Faust*, etc., et même quelques ballets (1).

Un seul ouvrage nouveau fut représenté à la salle Ventadour par la troupe de l'Opéra.

15 juillet 1874. — L'*Esclave*, opéra en 4 actes et cinq tableaux de MM. Foussier et

(1) C'est à la salle Ventadour que Mme Patti donna, en octobre 1874, quatre représentations (deux des *Huguenots* et deux de *Faust*) pour lesquelles la direction augmenta considérablement le prix des places, se fondant sur ce fait qu'elle était obligée de payer chaque soirée de Mlle Patti la « modique » somme de 5,000 francs. M. Faure se sentit blessé dans sa dignité d'artiste, par ce procédé anormal, et il offrit sa démission, qu'il retira d'ailleurs peu après, à la suite de concessions faites par son directeur à sa susceptibilité et à son amour-propre.

Got, musique de M. Membrée, joué par MM. Sylva, Lassalle (1), Gailhard, Bataille et Mmes Mauduit et Geismar.

Cet ouvrage renferme divers morceaux de valeur qui furent justement applaudis ; il ne fut cependant représenté que quinze fois.

L'Opéra a donné sa dernière représentation à la salle Ventadour le mercredi 30 décembre 1874 ; on avait affiché *Robert le Diable* ; l'indisposition d'un artiste fit substituer à ce spectacle *Faust* avec MM. Gailhard, Vergnet (2) et Mme Fursch-Madier dans les rôles de Méphistophélès, de Faust et de Marguerite.

(1) Baryton distingué qui a débuté à l'Opéra en juin 1872, dans *Guillaume Tell*.

(2) Lauréat du Conservatoire au concours d'août 1874.

ÉTAT DU PERSONNEL DE L'OPÉRA

(En 1874) (1)

Voici, aussi complétement établi que possible, l'état du personnel actuel de l'Opéra. Ce tableau, par lequel je termine cette histoire sommaire de notre première scène lyrique donnera, mieux que les plus longues définitions, la juste idée de l'importance d'une exploitation artistique qui occupe directement plus de six cents personnes.

ADMINISTRATION

Directeur . . M. HALANZIER-DUFRESNOY.
Conservateur du matériel . . . MM. BOURDON.
Archiviste. CH. NUITTER
Bibliothécaire. ERN. REYER
Secrétaire général MM. Delahaye.
Caissier. Alexandre.

(1) Cet état a été dressé antérieurement à l'ouverture du nouvel Opéra. Je ne réponds donc pas des modifications survenues depuis quelques mois. Il est toutefois, exact, à quelques noms près, parmi les emplois les moins importants.

OPÉRA

Employé à la comptabilité . . . MM. Mariau.
id. id. . . . Jautrut.
Préposée à la location M^me Merlier.
Huissier du directeur. MM. Bourdot.
Garçon de bureau. Buhour.
id. Trouvé.
Garçon de caisse. Robert.
Garçon du bureau de location . Guélorget.

SCÈNE

Directeur de la scène. . MM. Carvalho.
Régisseur général. . . . Adolphe Meyer.
Régisseur de la scène. . Georges Colleuille.
Chef du chant Louis Croharé.
id. Hector Salomon.
Chef des chœurs Victor Massé.
2^me chef des chœurs . . Hustache.
Souffleur Auguste Cœdès.
Avertisseur du chant . Bisson.
id. id. . Lambert.
id. de la danse. Tairraz.
id. id. . Timmermans.
Surveillance des coulisses Duhamel.
id. id. Buhour.
id. id. Trouvé.

CHANT

Fortes-chanteuses Falcon

Mmes Krauss.
 Gueymard.
 Mauduit.
 Vidal.

Mmes Lory (H).
 Ecarlat - Geismar.
 Ferrucci.
 Girius.

Fortes-chanteuses Stoltz

Mmes Rosine Bloch. Mme Nivet-Grenier.

Chanteuses légères d'Opéra

Mmes Nilsson (1). Mmes Arnaud.
 Marie Belval (2). Fouquet (3).
 Moisset. Hustache.
 B. Thibault. Armandi.
 Fursch-Madier. Lory (J).

Ténors

MM. Villaret. MM. Salomon.
 Silva. Mierwinski.
 Léon Achard. Grisy.
 Bosquin. Sapin.
 Vergnet. Hayet.

Barytons

MM. Faure. MM. Manoury.
 Caron. Auguez.
 Lassalle. Mermand.

Basses

MM. Belval. MM. Gaspard.
 Gailhard. Ponsard.
 Menu. Fréret.
 Battaille. Sellier.

(1) En représentations.

(2) A débuté le 22 mai 1874 dans les *Huguenots*.

(3) A débuté le 17 avril 1874 dans *Guillaume Tell*.

SERVICE DES CHŒURS

Premiers dessus

Mmes. Granier.
 Mignot.
 Lebrun.
 Lasserre.
 Prudhomme.
 Lovendal.

Mmes H. Bouillard.
 E. Bouillard.
 Chér.
 Lafitte.
 Pierre.
 Bour.

Seconds dessus

Mmes Prely.
 Odot.
 Lourdin.
 Motteux.
 Parent.

Mmes Klemzinski.
 Fourcault.
 Guérin.
 Marchant.
 Bernardi.

Troisièmes dessus

Mmes Brousset.
 Jacquin.
 Guillaumot.
 Godard.

Mmes de Bondé.
 Jaeger.
 Piermarini.
 Fagel.

Quatrièmes dessus

Mmes Christian.
 Tissier.
 Cotteignies.
 Schwab.
 Printemps.

Mmes Barral.
 Delahaye.
 E. Jaeger.
 Méneray.

Premiers ténors

MM. Marty.
 Caraman.
 Louvergne.

MM. Blot.
 Kerkaert.
 Vasseur.

MM. Bresnu.
 Brégère.
 Desdel fils.
 Lefebvre.
 Vignot.

MM. Rousseau.
 Nagrasse.
 Desdel père.
 Moreau.

Seconds ténors

MM. de Soros.
 Fleury.
 Bay.
 Blanc.
 Connesson.
 Granger.

MM. Imbert.
 Lesecq.
 Flajollet.
 Bonnemye.
 Agnus.
 Brisson.

Premières basses

MM. Delahaye.
 Jolivet.
 Margaillan.
 Lejeune.
 Schmidt.

MM. Legée.
 Égée.
 Lafitte.
 Pons.
 Castels.

Secondes basses,

MM. Thuillart.
 Mouret.
 Boussagol.
 Jary.
 Vanhoof.
 Danel.
 Hourdin.

MM. Jeanson.
 Fleury.
 Soulié.
 Soyer.
 Fardé.
 Garet.

SERVICE DE LA DANSE

Maître de ballet.......... MM. Louis Mérante.
Régisseur de la danse..... Ernest Pluque.

OPÉRA

Professeur de la classe de
 perfectionnement....... Mmes Dominique.
Professeur............... Zina Mérante.
 id. MM. Mathieu.
 id. Beauchet.

Sujets

MM. L. Mérante. MM. Pluque.
　Berthier.　　　　　Friant.
　Remond.　　　　　F. Mérante.
　Cornet.　　　　　 Mathieu.
Mmes Beaugrand.　Mmes Montaubry.
　Rita Sangalli.　　Amélie Vitcoq.
　Laure Fonta.　　 Héloïse Lamy.
　Anna Mérante.　 Stoikoff.
　Eugénie Fiocre.　Léontine Piron.
　Louise Marquet.　Marie Valain.
　Élise Parent.　　 Lapy.
　Marie Fatou.　　 Ribet.
　Marie Pallier.　　Marie Bussy.
　Sanlaville.　　　 Maulnar.

Artistes mimes

Mmes Aline.　　Mme Bellmar.
　Bourgoin.

Répétiteurs

MM. G. Collongues.　M. Dominique.
　Vital.

Corps de ballet

MM. Montfallet.　MM. Michaux.
　Jules.　　　　　　Diani.
　Bertrand.　　　　Gabio.
　Leroy.　　　　　　Guillemot.

MM. Barbier.
　Galland.
　Ponçot.
　Meunier.
　Ganforin.
　Baptiste.
　Perrot.
　Vaudris.

MM. Hoquante.
　Porcheron.
　Vasquez.
　Dieul.
　Pollin.
　Vasquez 2.
　Stilb.
　Bretonneau.

Coryphées

Mlles Leroy.
　Simon.
　Larrieux.
　Vothier.
　Moïse.
　Moïse 2.
　Ridel.
　Vasquez.
　Lasselin.

Mlles Desvignes.
　Jousset.
　Jourdain.
　Elluin.
　Hengé.
　Lévy.
　Testa 1.
　Roch.
　Menetret.

Premier quadrille

Mlles Roumier.
　Fléchelle.
　Pamelart.
　Bernay.
　Bourgoin 2.
　Kahn.
　Testa 2.
　Montchanin.
　Bio 1.
　Stilb 1.

Mlles Dieudonné.
　Stilb 2.
　Hanin.
　Coquelle.
　Gaudin.
　Fiocre 2.
　Béchade.
　Grange.
　Acolas.

Deuxième quadrille

Mlles Roy.
　Esselin.
　Hirsch.

Mlles Castiaux.
　Chilard.
　Méquignon.

Desormes.
Guillerine.
Pujol.
Vauthier.
Boulard.
Martel.

Ducosson.
Quénin.
Biot 2.
Dubois.
Gallay.
François.

ORCHESTRE

Premier chef d'orchestre MM. Deldevez (Ernest)
Second — E. Altès.
Troisième — L. Garcin.

1ers *violons*

MM. Gout.
 Lancien.
 Violet.
 Dumas.
 Wacquez.
 Boisseau.

MM. A. Collongues.
 Ducor.
 Wenner.
 Seiglet.
 Fridich.
 Tuffereau.

2es *violons*

MM. Jolivet.
 Conte.
 Vital.
 Vannereau.
 Lefort.

MM. Morhange.
 Chollet.
 Debruille.
 Gilbert.
 Brossa.

Altos

MM. Viguier.
 Adam.
 Millaux.
 G. Collongues.

MM. Cassaing.
 Kiesgen.
 Caye.
 Warnecke.

Violoncelles

MM. Rabaux.
 Marx 1.
 Marx 2.
 Tilmant.
 Piliet.

MM. Dufour.
 Guéroult.
 Legleu.
 Loeb.
 Billoir.

Contrebasses

MM. Werimst.
 Mante.
 Pasquet.
 Taite.

MM. de Bailly.
 Pickaert.
 Defourneau.
 Tubeuf.

Hautbois

MM. Bras.
 Triébert.

M. Lalliet.

Flûtes

MM. H. Altès.
 Taffanel.

M. Donjon.

Clarinettes

MM. Rose.
 Turban.

M. Mayeur.

Bassons

MM. Verroust.
 Villoufret.

MM. Dihau.
 Lefèvre.

Cors

MM. Mohr.
 Halary.
 Pothin.

MM. Dupont.
 Schlotmann.

OPÉRA

Trombonnes

MM. Rome. MM. Hollebeke.
 Lassagne. Robyns.

Cornets

MM. Maury. M. Guilbaut.
 Teste.

Trompettes

M. Dubois. M. Lallement.

Ophicléide

M. Vasseur.

Harpistes

M. Prumier. M. Gillette.

Timbalier

M. Émery.

Tambour

M. Semet.

Cymbalier

M. Tardif.

Grosse caisse

M. Cailloué.

Triangle

M. Pickaert.

SERVICES DIVERS

Chef du bureau de copie......	M. Mahieur.
Figurations..... 12 Dames,	—24 Hommes;
Chef machiniste...............	MM. Brabant.
Deuxième chef machiniste......	Mataillet.

56 *machinistes*

Tapissiers......... MM. Lemaréchal et Lemire.

SERVICE DES COSTUMES

Chef de l'habillement..........	MM. Lormier.
Dessinateur..................	Albert.
Inspecteur...................	Langeval
Chef ustensilier..............	Gatineau.
Maîtresses couturières.........	Mmes Cotte.
id.	Cardinal
id.	Barbot.

21 tailleurs. — 26 couturières.

Coiffeur pour les hommes.......	MM. Pontet.
Coiffeur pour les dames........	Guérin.

CONTROLE.

Inspecteur de la salle..........	MM. Casslant.
Chef du contrôle..............	Dumez.
Second contrôleur.............	Pichery.
Inspecteur...................	Lesage.
id	Créteur.
Aide-contrôleur...............	Barbier.
id.	Detroux.
id.	Lescot.

Echangeur......................	Robin.
id.	Ravelle.
id.	Leborgne.
id.	Lequette.
Gardiens de la porte de communication....	MM. Guillouet et Ruffer.
Buralistes	Mmes Bouyot, — Ginet, — Routhier.

8 placeurs et 6 employés.

BATIMENTS

Architecte.................	M. Ch. Garnier.
Contrôleur................	Pauneau.
Serrurier..................	Millot.
Menuisier.................	Daniel.
Concierge du théâtre.....	Mme Monge.
— de l'administration	MM. Alsberg.
— de la salle......	Petit.
— des ateliers Richer	Fagret.

Quinze personnes employées comme garçons de bureau et hommes de peine.

Conseil judiciaire

MM. Allou,	avocat à la Cour d'appel.
Chaix d'Est-Ange	—
Prévot,	avoué de 1re instance.
Meignen,	agréé.

Service médical

MM. les docteurs,	MM. Levrat.
Beaude.	Ladreit de la Char-
Magnin.	rière.

MM. de Laurès.
 Bourdon.
 Calvo
 Hervé de Lavaur.

MM. Bergeron,
 Mauriac.
 Firmin.
 Raynaud.

LES BALS DE L'OPÉRA

(1716-1874)

C'est le chevalier de Bouillon, l'un des seigneurs de la Cour du grand Roi, qui eut, le premier, l'idée des bals masqués, et cette idée fut trouvée si belle et si bonne à exploiter que Louis XIV accorda une pension de 7,000 livres à son auteur.

Le 8 janvier 1713, le Roi attribua, par lettres patentes, à son Académie de Musique, le privilége des bals masqués. Le produit de ces bals devait être affecté aux dépenses de construction de l'hôtel de l'Opéra, que l'on élevait alors rue Saint-Nicaise pour y installer son administration, son matériel et son service des répétitions.

Ce ne fut cependant pas, sous le règne de Louis XIV, qu'eut lieu l'inauguration des bals. Le Régent, moins de deux mois après la mort du Roi, confirma, au nom de son successeur, Louis XV, et par nouvelles lettres en date du 2 décembre 1715, les premières lettres accordées par Louis XIV; il ordonna en même temps que les préparatifs de l'inauguration de ces bals fussent poussés avec la plus grande activité.

Le 30 décembre suivant, le Roi fit en outre publier et afficher le Réglement relatif à ces bals et dont voici la teneur :

Réglement concernant la permission accordée à l'Académie Royale de Musique de donner des bals publics à Paris.

Le 30 décembre 1715.

De par le Roi,

Sa Majesté ayant trouvé bon que l'Académie Royale de Musique donnât un Bal public, en conséquence du privilége accordé par lettres patentes du 8 janvier 1713 et confirmées par celles du 2 décembre 1715, de l'avis de M. le duc d'Orléans, son oncle, Régent du Royaume, a ordonné et ordonne ce qui suit :

Art. I. Aucunes personnes de quelque qualité et condition qu'elles soient, même les officiers de la maison ne pourront entrer dans le bal sans payer, et n'y pourront rentrer après en être sorties, sans payer de nouveau ainsi que la première fois.

Art. II. Fait Sa Majesté très-expresses inhibitions et défenses à toutes personnes de quelque qualité et condition qu'elles soient d'entrer dans ledit bal sans être masquées, comme aussi d'y porter des épées et autres armes.

Art. III. Il n'y aura d'entrée audit bal que celle qui donne sur la place du Palais-Royal, avec défenses à toutes personnes d'entrer par celle du Cul-de-Sac qui, pour éviter la confusion, sera uniquement réservé pour la sortie.

Art. IV. Défend pareillement Sa Majesté à toutes personnes de commettre, soit aux portes, soit dans la salle dudit bal, aucune violence, insulte, ni indécence.

Art. V. Veut Sa Majesté que les contrevenants à la présente ordonnance soient punis de prison et de plus grandes peines s'il y échet.

Art. VI. Ordonne Sa Majesté que la présente ordonnance sera lue, publiée, affichée partout où besoin sera.

Fait à Paris, le 30 Décembre 1715.

Signé : LOUIS.

Et plus bas : PHÉLYPEAUX.

C'est l'architecte Servandoni qui fut chargé de la transformation de la salle de l'Opéra pour les jours de bals. Un moine augustin, le Père Nicolas Bourgeois, avait imaginé un système des plus ingénieux au moyen duquel le parterre du théâtre était amené au niveau de la scène.

J'emprunte à la nouvelle histoire de l'Opéra, publiée dans le *Calendrier histotorique* de Duchesne, pour l'année 1754, la description de la salle telle qu'elle était disposée les jours où il y avait bal à l'Opéra.

« La salle forme une espèce de galerie de 98 pieds de long, compris un demi octogone, lequel, par le moyen des glaces dont il est orné, devient aux yeux un salon octogone parfait. Tous les lustres, les bras et les girandoles se répètent dans les glaces ainsi que dans toute la salle dont la longueur, par ce moyen, paraît doublée, de même que le nombre des spectateurs.

« Les glaces des côtés sont placées avec art et symétrie, selon l'ordre d'une architecture composite, enrichie de différentes sortes de marbres dont tous les ornements sont de bronze doré. La salle peut être divisée en trois parties : la première contient les lieux que les loges occupent; la deuxième un salon carré, et la troisième le salon demi-octogone dont on vient de parler.

« Les loges sont ornées de balustrades avec des tapis des plus riches étoffes et des plus belles couleurs sur les appuis, en conservant l'accord nécessaire entre ces ornements et la peinture de l'ancien plafond qui règne au-dessus des loges. Deux buffets, un de chaque côté, séparent

par le bas les loges du salon, qui a 30 pieds en carré sur 22 d'élévation, et qui est terminé par un plafond ingénieux, ornées de roses dorées, enfermées dans des losanges qui forment une espèce de bordure.

« Deux pilastres de relief sur leurs piédestaux marquent l'entrée du salon. On y voit un rideau réel, d'une riche étoffe, à franges d'or, relevée en feston. Ces pilastres s'accouplent dans les angles, de même que dix autres pilastres cannelés peints sur les trois autres faces du salon. Ils imitent la couleur du marbre de brèche violette ainsi que la frise ; leur dimension est de 13 pieds 1I2, compris la base et le chapiteau. Leurs piédestaux ont cinq pieds compris les socles ; l'architrave, frise et corniche, 3 pieds 1I2. La grande corniche, qui règne autour du salon, est de relief.

« Au milieu des grandes arcades, il y a un groupe de quatre figures jouant de différents instruments. Ces arcades, où paraissent des glaces, sont ouvertes par des rideaux de velours cramoisi, bordés d'or et relevés avec des cordons qui, en tombant, servent à cacher les joints des glaces, en sorte qu'elles paraissent être d'une seule pièce. Des festons de guirlandes et d'autres ornements produisent le même effet.

« Le salon carré et le salon octogone

sont encore enrichis de vingt colonnes avec leurs arrière-pilastres de marbre bleu jaspé, ainsi que les quatre pilastres du salon demi-octogone.

« Six statues dans le goût antique représentent Momus et Mercure dans le fond, et aux côtés quatre Muses peintes en marbre blanc et de grandeur naturelle ainsi que les autres. Ces ouvrages sont de Charles Vanloo, et peints de très-bon goût.

« La grande arcade du fond, où commence la troisième partie de la galerie, a seize pieds de haut sur dix de large, deux Renommées y soutiennent les armes du roi en relief.

« Vingt-deux lustres de cristaux, garnis chacun de douze bougies, descendent de trois plafonds par des cordons et des houppes d'or et de soie. Trente-deux bras portant des doubles bougies sont placés dans l'entre-deux des pilastres qui soutiennent les loges. Dix girandoles de cinq bougies chacune sont placées sur les pilastres couples du grand salon; et dans le salon octogone, il y a sur chacun des pilastres une girandole à trois branches, en sorte que cette salle est éclairée par plus de trois cents bougies, sans compter les chandelles, les lampions et les pots à feu qui se mettent dans les coulisses et dans les avenues du bal.

« Trente instruments, placés quinze à chaque extrémité de la salle, composent la symphonie pour le bal ; mais pendant une demi-heure avant qu'on commence, les instruments s'assemblent dans le salon octogone avec des timbales et des trompettes, et donnent un concert composé de grands morceaux de symphonie des meilleurs maîtres. »

Les bals devaient avoir lieu trois fois par semaine, les lundi, mercredi et samedi, à dater du 21 novembre jusqu'à la fin du carnaval. Le prix d'entrée était d'un écu.

Le premier bal fut donné le 2 janvier 1716 ; il eut un succès prodigieux, et la vogue de ce nouveau genre de plaisirs fut tout de suite considérable. Le palais du Régent communiquait avec le théâtre et le prince, à la suite de ces soupers graveleux, dont la secrète histoire est devenue trop publiquement connue, se rendait avec sa cour, composée de femmes légères et de viveurs émérites, dans la salle des bals de l'Opéra et y passait le reste de la nuit. La Régence, le règne de Louis XV et la première partie de celui de Louis XVI furent, d'ailleurs, l'époque la plus brillante de ces bals. La Reine Marie-Antoinette y vint, une première fois officiellement, puis d'autres fois encore — à ce que raconte la chronique, —

mais soigneusement masquée ; elle y fut cependant reconnue et la médisance s'en donna à cœur joie au sujet de cette royale imprudence !

La Révolution supprima les bals de l'Opéra ; un arrêté des Consuls les rétablit en 1799, et, le 20 décembre de cette même année ils firent leur réouverture. Mais la vogue fut longue à leur revenir d'autant mieux que l'arrêté des Consuls interdisait les déguisements et ne permettait l'entrée qu'aux hommes en habit noir et aux dames en domino. Il n'y eut, en effet, que deux bals cette année là; le premier produisit 5,325 francs de recette et le second à peine 1,200 francs ! L'année suivante la restriction apportée aux mascarades, qui avaient jadis rendu si brillants les bals de l'Opéra, fut supprimée par un nouvel arrêté, et les bals reprirent quelque faveur. La première recette s'éleva au chiffre de 26,008 francs ; toutefois les bals suivants furent moins courus et la saison entière, composée de huit bals, ne produisit que 85,907 francs.

Ce genre d'amusement avait d'ailleurs perdu son premier caractère : on n'y dansait plus guère ; l'orchestre avait beau jouer ses airs les plus entraînants, le public se bornait à se promener, à s'intriguer, et les conversations les plus sérieuses s'engageaient parfois « dans cet

antre des plaisirs.» Ce qu'on appelait « intriguer » remplaça en effet, pour un certain temps, les distractions des entrechats et de la danse. Ce fut, pour l'histoire des bals de l'Opéra, une époque de transition assez curieuse : tous les genres de société s'y réunissaient et le foyer était devenu le centre des plaisirs ingénieux et des rencontres inattendues. Les dames, sous le masque, gardaient un mystère prudent et inviolé et se permettaient alors, pour quelques heures, les privautés de gestes et de langage les plus imprévues et les plus osées.

Cependant, au point de vue de la recette, le système nouvellement adopté par la mode parisienne, avait de désastreux effets. Les bals de l'Opéra faisaient à peine leurs frais, ils faillirent même disparaître. Un homme survint !... et cet homme sauva l'institution en la rajeunissant, ou pour mieux dire, en la galvanisant. Cet homme fut Musard.

C'est en 1837 que ce «batteur de mesures » de génie — en son genre — prit la direction de l'orchestre des bals de l'Opéra. Gavarni a raconté, dans ses gravures aux mille légendes, l'histoire même de la période brillante qui vit régner Musard.

La danse reprit son empire, aux accents d'un orchestre jouant avec une verve folle ces quadrilles fantastiques et ces galops

échevelés tels que personne, jusqu'alors, n'en avait composés ni entendus. Le cancan «fleurit» pour la première fois dans ce jardin merveilleux des danses les plus exotiques, et il donna aux bals de l'Opéra une nouvelle et bruyante vogue.

La société s'y trouva, par exemple, la plus mêlée du monde et l'on y vint de tous les quartiers de la ville.

Le foyer fut, lui-même, envahi et les « chicards » de la Courtille y firent tous les soirs une descente inattendue. Cette orgie dura autant que Musard lui-même (1); elle se prolongea encore quelque peu sous la direction de son successeur le chef d'orchestre Strauss, mais elle tendait à disparaître sous le dernier directeur, le corniste Arban ; le goût n'y était plus, le cancan avait fait son temps. L'incendie, qui a brûlé la salle de la rue Le Peletier semble avoir emporté tout cela ; les merveilles de la nouvelle salle de M. Garnier ne seront probablement pas sacrifiées à l'exploitation de ces galants plaisirs dont un théâtre rival a déjà hérité (2). On peut donc dire que les bals de l'Opéra ont vécu !

(1) Il mourut le 30 mars 1853, à 62 ans.

(2) La salle de l'Opéra-Comique, où des bals assez suivis ont été donnés à l'occasion du carnaval de 1874-75.

J'emprunte à Castil-Blaze le tableau suivant où sont consignées quelques recettes des bals de l'Opéra, à diverses époques :

1716 (première année), 27 bals	77,777	livres.
1716-17, 17 —	14,225	—
1717-18, 27 —	54,019	—
1718-19, 20 —	51,059	—
1719-20 (Epoque du système de Law), 25 —	116,038	—
1720-21, 19 —	53,310	—
21 juin 1721, bal donné à l'ambassadeur ottoman,	10,150	—
Bal du 14 févr. 1776 où la Reine assista,	24,637	—
Bal du 15 déc. 1810,	5,300	—
Bal, en 1834, avec danseurs espagnols, caricatures et coteries, à 10 fr.,	32,000	—
Bal, en 1845, les dames ne payant pas,	29,000	—
Bals au profit des Indigents :		
15 fév. 1830,	116.645	—
22 janvier 1831,	143,475	—
27 janvier 1832,	106,463	—

Le plus fameux entrepreneur des bals de l'Opéra fut Mira, le fils de Brunet, le célèbre artiste des Variétés : il avait acheté au docteur Véron, alors directeur de l'Académie de Musique, le droit d'exploitation des bals moyennant une redevance annuelle de 12,000 francs. Cet ha-

bile *impresario* de la danse avait imaginé pour captiver son public, les attractions parfois les plus extravagantes et les plus insensées. C'est à lui que revient l'honneur d'avoir inventé Musard.

Dans ces derniers temps — avant l'incendie — l'administration de l'Opéra prélevait sur l'exploitation des bals un chiffre annuel de 40,000 francs nets, avec partage des bénéfices.

L'OPÉRA DANS LA NOUVELLE SALLE
CONSTRUITE PAR M. CH. GARNIER

C'est à l'Empereur Napoléon III qu'est due l'initiative de la construction du Nouvel Opéra. Un décret du 29 septembre 1860 déclara, en effet, d'utilité publique l'édification de la salle qui vient d'être si solennellement inaugurée.

Le projet de construction fut mis au concours, mode adopté pour la première fois en France, et 17 artistes répondirent

à l'appel que le Gouvernement avait fait à leur savoir et à leur intelligence (1).

Le jury, composé de treize membres recrutés parmi les hommes les plus marquants dans les arts (2) procéda à un premier examen, sous la présidence de M. le comte Walewski, Ministre de la Maison de l'Empereur, et fit d'abord un premier choix de 43 projets, qui furent ensuite successivement réduits à 16, puis enfin à 7. Ces sept lauréats étaient MM. Ginain, Garnaud, Duc, Hénard, Botrel et Crépinet, Charles Garnier, Tétaz.

Chacun des sept concurrents reçut un prix variant entre 1,500 fr. et 6,000 fr., mais aucun ne fut jugé digne de mériter le grand prix, et il dut être procédé à un nouveau concours, dont le résultat final, connu le 2 juin 1861, fut le choix, à « l'unanimité », du projet de M. Charles Garnier, ancien grand prix de l'Ecole des Beaux-Arts (3).

(1) Les projets présentés se composaient d'un ensemble de 700 dessins.

(2) MM. le comte Walewski, Lebas, Gilbert, Caristie, Duban, de Gisors, Hittorff, Lesueur et Lefuel, membres de l'Institut, et MM. de Cardaillac, Questel, Lenormand et Constant Dufeux, membres du Conseil général des Bâtiments civils.

(3) Garnier (Jean-Louis-Charles), né le 6 novembre 1825, à Paris. Il avait remporté le grand prix d'architecture en 1848.

M. Garnier, déclaré architecte du nouvel Opéra, se trouva en présence d'un programme, rédigé par les soins de l'administration, et qui comprenait près de cent pages..

L'exécution de ce programme présentait d'autant plus de difficultés, que l'espace affecté à la nouvelle construction était relativement restreint, vu que l'on demandait à l'architecte une salle dont les dépendances devaient être considérables.

Deux mois après la décision du jury, c'est-à-dire au mois d'août 1861, on commença à creuser les fondations.

Dès le début, l'architecte se rencontra en présence de difficultés inouïes. A une profondeur de huit mètres, on trouva les nappes d'eau qui existaient dans toute cette partie de Paris; or, il fallait creuser à une profondeur de quinze à vingt mètres.

Ces travaux, que l'on ne pouvait exécuter qu'au fur et à mesure que huit pompes à vapeur épuisaient l'immense bassin où devaient être jetées les fondations, durè près d'une année.

On estime que pour contenir l'eau qui fut expulsée pour établir les fondations, il faudrait un réservoir représentant en surface la cour du Louvre et en hauteur près de deux fois celle des tours de Notre-Dame.

On n'a pas oublié que, par suite de l'épuisement du terrain de l'Opéra à une si grande profondeur, presque tous les puits

du quartier de la Chaussée-d'Antin tarirent. L'eau n'y revint que lorsque les pompes à épuisement eurent cessé de fonctionner.

Le 28 juillet 1862 eut lieu la pose de la première pierre du nouvel Opéra. Six mois plus tard, grâce à un travail incessant de jour et de nuit, les fondations étaient suffisamment avancées pour que l'on n'eût plus à redouter l'eau qui avait rendu ces premiers travaux si pénibles et si dispendieux.

Après dix-huit mois de travail, on avait déjà employé 168,000 journées d'ouvriers, dont 132,000 pour la maçonnerie, et 2,500 nuits d'ouvriers pour les travaux d'épuisement.

Quant aux matériaux employés à la même époque, ils consistaient, entre autres, en 20,000 mètres cubes de pierres, 2,850 m. cubes de chaux, 8,150 mètres cubes de sable, 7,070 mètres cubes de cailloux, et, 1,025,400 kilogrammes de ciment.

Ces chiffres donnent une idée des dépenses évaluées à plusieurs millions qu'occasionnèrent les travaux de fondation. En 1863 commencèrent les constructions hors terre et elles furent poursuivies, à peu près sans interruption, jusqu'en 1870, époque où étaient terminés tous les travaux de gros œuvre de cet immense bâtiment, qui ne cube pas moins de 430,000 mètres.

En 1864 les travaux avaient reçu une impulsion plus rapide, grâce à une lettre adressée par l'Empereur au maréchal Vaillant, Ministre de sa Maison, et qu'il est juste de reproduire ici, bien qu'elle soit devenue « lettre morte », puisque le nouvel Opéra est inauguré, tandis que l'Hôtel-Dieu est encore loin de l'être :

Vichy, le 31 juillet 1864.

Mon cher Maréchal,

Je viens vous faire part d'une réflexion qui m'est survenue pendant le repos dont je jouis ici. Deux grands établissements doivent être reconstruits à Paris, avec une destination bien différente : l'Opéra et l'Hôtel-Dieu. Le premier est déjà commencé, le second ne l'est pas encore. Quoique exécutés, l'Opéra aux frais de l'Etat, l'Hôtel-Dieu aux frais des hospices et de la Ville de Paris, tous deux ne seront pas moins, pour la capitale, des monuments remarquables; mais, comme ils répondent à des intérêts très-différents, je ne voudrais pas que l'un, surtout, parût plus protégé que l'autre.

Les dépenses de l'Académie Impériale de Musique dépasseront malheureusement les prévisions, et il faut éviter le reproche d'avoir employé des millions pour un théâtre, quand la première pierre de l'hôpital le plus populaire de Paris n'a pas encore été posée.

Engagez donc, je vous prie, le Préfet de la Seine à commencer bientôt les travaux de l'Hô-

tel-Dieu, et veuillez faire diriger ceux de l'Opéra de manière à ne les terminer qu'en même temps. Cette combinaison, je le reconnais, n'a aucun avantage au point de vue pratique ; mais au point de vue moral, j'attache un grand prix à ce que le monument consacré au plaisir ne s'élève pas avant l'asile de la souffrance.

Recevez, mon cher Maréchal, l'assurance de ma sincère amitié.

NAPOLÉON.

La construction du nouvel Opéra avait duré onze ans, en tenant compte des deux années pendant lesquelles on avait forcément suspendu les travaux.

Quant au prix de revient de ce gigantesque et merveilleux monument, voici de quelle manière l'établit et le décompose le journal *le Soir*, dans son numéro du 8 janvier 1875. Nous n'entendons pas adopter complétement la conclusion de cet article dont certains chiffres sont évidemment exagérés. Il ne reste pas quinze millions à dépenser actuellement, et d'autre part, le total des expropriations signalées est trop forcé, attendu qu'il y a eu des compensations dans la vente et le remploi des terrains, dont les immeubles avaient été expropriés et détruits. Enfin le rédacteur omet de faire entrer, en compte de déduction, le prix approximatif des terrains devenus vacants, dans la rue Le Peletier, par suite de l'incendie du 29 octobre 1873.

« Voici les prévisions budgétaires qui ont été mises successivement au service de la construction du nouvel Opéra :

1861. Budget		600.000 fr.
1862. Budget		3.000.000
1863. Budget		2.500.000
1864. Budget	3.500.000	
Décret du 14 juin 1865.	600.000	4.100.000
1865. Budget	3.600.000	
Annulation. Décret du 21 janvier 1866	600.000	4.100.000
1866. Budget..............		3.000.000
1867. Budget.....	3.000.000	
Décret du 28 mars 1868	380.000	3.380.000
1868. Budget..............		2.000.000
1869. Budget	2.000.000	
Annulation. Décret de virement du 6 février 1869	80.000	1.920.000
1870. Budget.....	1.800.000	
Loi du 24 juillet 1870.	500.000	2.300.000
1871. Budget..............		600.000
1872. Budget..............		1.000.000
1873. Budget..............		1.000.000
1874. Budget..............		1.000.000
Loi du 8 janvier......		6.000.000
Total......		35.400.000 fr.

« Cette somme d'environ 35,000,000 n'est qu'une partie du coût du nouvel Opéra.

« Quant au terrain sur lequel il est construit, la dépense atteint des prix formidables. Les 11,250 mètres de surface qu'occupent les bâtiments peuvent bien être comptés à 2.000 fr. l'un. — On a vendu jusqu'à 3,000 fr., près du Grand-Hôtel! — soit un total de 22,500,000 fr.

« On ne saurait non plus oublier, dans cette énumération de chiffres, que les propriétaires des maisons expropriées pour cause d'utilité publique ont reçu des indemnités très-considérables. Un employé de la Ville nous a personnellement dit, en 1867, que les expropriations pouvaient largement être évaluées à une trentaine de millions.

« Ce qui ferait que le terrain représente un débours, par l'Etat, d'environ 50 millions
« Les constructions coûtent 35 millions
« L'ameublement, les travaux inachevés peuvent être évalués encore à environ.... 15 millions

« Soit en tout...... 100 millions

« Nous ne parlons que pour mémoire des intérêts composés de l'argent dépensé. On sait qu'en quatorze ans le capital est doublé par les intérêts. La dépense de 1861, en 1875, n'est plus de 600,000 fr., mais de 1,200,000 fr.

«Cent millions sont donc enfouis dans ce bâtiment, c'est-à-dire que chaque année les contribuables payent une rente de six millions pour cet édifice, sans compter, bien entendu, la subvention.»

*
* *

C'est en 1867, à l'occasion de la fête nationale du 15 août, qu'a été découverte, pour la première fois, la façade terminée du nouvel Opéra. Cette façade est composée des matières d'ornementation les plus disparates, que l'art est cependant parvenu à harmoniser de la manière la plus habile. Un perron de onze marches conduit au pied même de la façade, dont le rez-de-chaussée est orné de groupes et de statues symboliques. Au-dessus s'étend *la loggia*, composée de seize colonnes monolithes, en pierre de Bavière, qui sont du plus grand effet. Des balcons en pierre polie relient ces colonnes et supportent dix-huit autres colonnes plus petites, en marbre, avec chapiteaux de bronze doré, au-dessus desquelles est un rideau en pierre du Jura, percé d'œils-de-bœuf où sont placés les bustes en bronze, également dorés, des plus illustres compositeurs. Plus haut se détache l'attique, in-

crusté de mosaïque doré, et surmonté, à ses côtés extrêmes, de deux groupes de colossale grandeur qui sont, de même, en bronze doré. L'ensemble de cette merveilleuse façade est complété par la coupole de la salle, en forme de couronne impériale, qu'on aperçoit en son entier, et avec tout son effet, seulement à une certaine distance. Le tout est dominé par le grand pignon du bâtiment de la scène, que surmonte le groupe immense de M. Millet : *Apollon élevant sa lyre d'or.*

L'effet général de cette vue d'ensemble est du plus brillant effet; on en pourrait critiquer quelques détails, reprocher l'abus de la diversité des couleurs dans les matériaux employés, la trop grande élévation du perron qui diminue la hauteur apparente de l'édifice, etc. Cette façade n'en reste pas moins la plus somptueuse et la plus digne entrée du monument grandiose où nous allons introduire le lecteur.

Nous lui signalerons auparavant les deux élégants pavillons qui flanquent la salle nouvelle à ses deux côtés, gauche et droit. Celui de gauche, destiné au chef de l'Etat, est demeuré intérieurement inachevé. Il devait renfermer un appartement presque complet, des écuries et des remises considérables, et des salles nombreuses pour les gardes, huissiers, gens de service, etc.

Le premier pavillon (rue Scribe) a une double rampe monumentale par laquelle les voitures devaient amener, dans un grand vestibule couvert, les personnes qui auraient occupé la loge du chef de l'Etat. Elias Robert et Mathurin Moreau ont sculpté les cariatides placées aux portes de ce vestibule. Deux colonnes rostrales, en granit d'Ecosse, surmontées d'aigles indiquent et ornent l'entrée de ce pavillon.

Le pavillon de droite (rue Gluck) est réservé à l'entrée des abonnés et des porteurs de billets pris à l'avance. Il offre une descente à couvert, d'une grande étendue, aux personnes arrivant en voiture, laquelle conduit directement à une vaste salle d'attente circulaire qui aboutit directement au grand escalier.

Signalons encore, sur les faces latérales du théâtre, les bustes de compositeurs célèbres, placés dans de petits œils-de-bœuf du meilleur effet, et les aigles immenses, aux ailes éployées, qui semblent soutenir dans leur colossale envergure la vaste toiture du monument tout entier (1).

(1) L'Opéra a, dans sa plus grande hauteur, c'est-à-dire jusqu'à la lyre que porte l'Apollon de bronze doré, quelques mètres de plus que les tours Notre-Dame ; on arrive à la toiture par dix-sept étages successifs qui n'ont pas moins de 365 marches.

※
※ ※

L'entrée du nouvel Opéra se fait par un large vestibule, à plafond bas, pavé de mosaïque, et où se dressent, dans leurs fauteuils de pierre, les statues assises de Lulli, Haendel, Gluck et Rameau. Ce vestibule, où se trouvent les guichets pour la vente des billets, est, en quelque sorte, comme la salle des Pas-Perdus du théâtre. C'est un lieu de rendez-vous commun où se retrouveront toutes les personnes qui, n'ayant pas loué leurs places à l'avance, tenteront de s'en procurer à l'ouverture des bureaux.

En montant dix marches de marbre vert de Suède, nous pénétrons dans un second vestibule, où se trouve le contrôle, et qui est orné d'élégants candélabres et de huit panneaux sculptés par MM. Kneth et Chabaud. Ce vestibule ouvre directement sur le grand escalier déjà si célèbre et qui est, en effet, la merveille du monument. Il est à deux rampes parallèles latérales qui conduisent à un palier commun d'où, en se retournant, elles se réunissent en une seule rampe qui se divise ensuite, une fois encore, en deux rampes opposées. La cage immense de cet escalier est mon-

tée jusqu'à la hauteur des places les plus élevées; des ouvertures, avec balcons, sont ménagées à chaque étage, et, de partout, les spectateurs entrés dans la salle peuvent jouir du spectacle magnifique offert par le mouvement, le bruit, les allées et venues, et le luxe des toilettes des personnes qui montent ou descendent au-dessous d'elles.

Trente colonnes monolithes de marbre sarrancolin avec bases et chapiteaux de marbre blanc de Saint-Béat, supportent la voûte vitrée, ornée de quatre grandes compositions allégoriques de M. Pils. La variété et la richesse des matériaux employés, la profusion des sculptures et des lampadaires de bronze, la quantité de marbres différents, aux colorations étranges, donnent à ce monumental escalier l'aspect le plus éblouissant et le plus splendide.

En entrant par le pavillon des abonnés, le spectateur a encore devant lui une autre perspective de ce même escalier; lorsqu'il quitte la vaste salle circulaire qui sert de pièce d'attente, du côté de la rue Gluck, il voit se développer devant lui la première révolution de l'escalier; de chaque côté, des marches de marbre blanc s'offrent à lui; c'est la partie souterraine de l'escalier monumental, que nous venons de décrire, qui commence. Le spectateur a sous les yeux, en effet, sur la gauche et sur la

droite, deux escaliers magnifiques, séparés par une fontaine où brille, sous une voûte admirablement fouillée et travaillée, et au milieu de mille gerbes d'eau, de feuillage et de feu, *la Pythie* du sculpteur Marcello. Ces deux parties souterraines de l'escalier conduisent au premier palier, où elles se réunissent et se confondent, ainsi que nous l'avons dit, avec l'escalier principal.

Sur ce premier palier, le spectateur a en face de lui, une porte monumentale de bronze et de marbre à laquelle on a, justement, reproché son aspect d'entrée de sarcophage, mais qui est, toutefois, du plus grand caractère. Elle donne accès à l'amphithéâtre, aux baignoires et à l'orchestre. Le fronton de cette porte est en marbre de Suède ; il est soutenu par deux cariatides, la tragédie, portant le glaive et la Musique, tenant une lyre d'or à la main.

Si l'on continue, en passant simplement devant cette porte, l'ascension du grand escalier, on arrive à une immense galerie laquelle a déjà reçu le nom *d'avant-foyer*, et qui n'a pas moins de vingt mètres de long. La voûte de cette galerie s'appuie sur d'immenses pilastres, en marbre fleur de pêcher, reliant de vastes arcades qui donnent accès aux portes mêmes du grand foyer. Cette voûte est revê-

tue de mosaïques, au milieu desquelles figurent quatre compositions du peintre de Curzon.

Ces mosaïques, d'un travail si nouveau et d'un éclat si étrange, produisent un effet considérable ; le dallage de la galerie, les lustres si élégants et si légers qui l'éclairent, et les petits salons circulaires qui la terminent de chaque côté sont encore à signaler.

Le grand foyer à 54 mètres de long sur 13 de large et 18 de hauteur. C'est dans cette vaste galerie, la plus belle et la plus étendue de l'Opéra, que l'architecte a accumulé les effets les plus brillants et les plus éclatants de l'art de la décoration. Rien de plus admirable que les cheminées monumentales, à cariatides et à fronton, qui séparent le foyer des deux petits salons qui sont à ses extrémités; rien de plus grandiose que ces belles colonnes accouplées et cannelées, dont le fût est entouré d'un feuillage d'or, et dont les chapiteaux dorés portent sur leurs entablements, des statues également dorés. Les portières des fenêtres et des portes sont, elles mêmes, des merveilles comme richesse de broderies prodiguées sur la plus somptueuse des étoffes.

Partout les dorures éclatent, elles abondent, elles affluent ; on est tenté de crier

qu'il y en a trop, et c'est, en effet, le seul reproche à faire, non-seulement à ce foyer tout resplendissant d'or, mais au monument tout entier, que l'excès même de sa magnificence.

C'est dans les riches encadrements du plafond du foyer que sont placées les compositions de M. Paul Baudry, qui ont eu un si vif succès à l'exposition anticipée qui en a été faite au quai Malaquais. Ces peintures remarquables perdent malheureusement beaucoup de leur effet, vues à une aussi haute distance ! On en distingue fort mal le sujet et les personnages et à l'aide d'une bonne lorgnette seulement ; dans peu d'années, quand la première curiosité aura été satisfaite personne ne s'occupera plus à regarder des peintures qu'il faut se donner tant de mal pour voir aussi incomplétement et aussi peu.

Le foyer donne sur *la Loggia*, immense galerie qui se développe au dehors, sur la face principale de l'édifice.

Lorsque l'avenue, qui doit relier le nouvel Opéra aux Tuileries et au Louvre, sera terminée, le spectateur aura, de ce spacieux promenoir, la vue la plus pittoresque, la plus remuante et la plus étendue.

Nous entrerons enfin dans la salle elle-

même : elle a été modelée sur la salle incendiée de la rue Le Peletier, l'une des meilleures comme dimension, comme disposition et surtout comme acoustique qu'on ait jamais édifiées.

La nouvelle salle est, toutefois, un peu plus grande que l'ancienne ; sa largeur est de 20 m. 59 ; tandis que celle de la rue Le Peletier était de 16 m. 80 ; la profondeur est de 25 m. 65, au lieu de 22 mètres que mesurait celle qu'elle remplace ; enfin la hauteur en est de 20 mètres, au lieu de 18 m. 50, dimension de la salle précédente.

Cette différence minime a permis d'augmenter surtout le nombre des places des étages supérieurs, c'est-à-dire les stalles d'amphithéâtre des quatrième et les loges du quatrième rang.

Quant à la décoration de la salle, on n'en saurait trop louer l'harmonie et la magnificence ; le plafond est l'œuvre de M. Lenepveu, directeur de l'Académie de France à Rome ; il représente les heures du jour et de la nuit. Il est peint avec une grande vigueur, et l'artiste a donné à tous ses personnages, légendaires et mythologiques, le mouvement et la vie. Sa couleur est suffisamment éclatante pour que les moindres parties de son œuvre frappent les yeux, de quelque côté de la salle qu'on la regarde. Cette belle pein-

ture n'occupe pas moins de 200 mètres de superficie.

Le lustre, qui éclaire cette magnifique salle, offre un développement de 340 lumières. Il a été modelé par M. Corbon et fondu et ciselé par MM. Lacarrière, Delatour et Cie ; sa valeur est de 30,000 fr. Il n'éclaire cependant qu'imparfaitement la salle, surtout dans ses parties basses, et un projet est à l'étude pour augmenter, par l'adjonction de nouveaux foyers de lumière, cet éclairage insuffisant.

Si maintenant nous passons derrière la scène, nous trouverons le foyer de la danse, salle immense où se réunissent les dames du corps du ballet, avant et après le lever du rideau, et où elles reçoivent les visites des abonnés à l'année entière, qui, seuls, ont l'entrée des coulisses. Quatre grandes compositions de Boulanger ornent les panneaux de la muraille ; elles représentent, en personnages de grandeur naturelle : 1° la danse bachique; 2° la danse guerrière ; 3° la danse champêtre ; 4° la danse amoureuse.

Le foyer de la danse est orné de colonnes cannelées en spirales. Ces colonnes soutiennent une voussure où figurent vingt statues d'enfants de deux mètres de grandeur, jouant de divers instruments. Chacune de ces statues est accompagnée d'un médaillon ovale reproduisant le buste

d'une danseuse choisie parmi celles qui ont brillé au premier rang depuis 1681, époque où, pour la première fois, les danseuses parurent sur la scène de l'Opéra.

Ces vingt peintures sont aussi de Boulanger ; elles complètent la décoration du foyer de la danse quant à la partie artistique, et représentent, dans les costumes des rôles qui leur ont valu le plus de succès, les vingt danseuses dont les noms suivent, avec la date de leur entrée à l'Opéra :

Mlles		
	De La Fontaine....	1681
	Subligny...........	1690
	Prévot.............	1705
	Camargo...........	1726
	Sallé...............	1740
	Vestris.............	1751
	Guimard...........	1760
	Heinel.............	1766
	Miller (dite Gardel).	1786
	Clotilde...........	1792
	Bigottini	1807
	Noblet	1817
	Montessu..........	1821
	Julia...............	1823
	Taglioni...........	1828
	Duvernay,.........	1832
	Elssler.............	1834
	Carlotta Grisi......	1841
	Cerrito.............	1847
	Rosati.............	1854

A ce même foyer, on voit les noms de quatre chorégraphes ; car il eût été injuste d'oublier les hommes dans cet hommage rendu à la Danse :

 Noverre....... 1727-1807
 Gardel......... 1754-1840
 Mazilier........ 1797-1868
 Saint-Léon.... 1821-1870

Nous compléterons cette rapide et sommaire description, sur laquelle le cadre qui nous est imposé, pour ce petit ouvrage, ne nous permet pas de nous étendre autant que nous l'aurions voulu, par quelques renseignements purement statistiques.

Nous citerons d'abord les bustes et statues qui décorent l'extérieur du monument :

La façade principale de l'Opéra est ornée de neuf bustes en bronze doré de MM. Chabaud et Evrard représentant les plus illustres compositeurs :

 Mozart............... (1756-1791)
 Beethoven........... (1770-1827)
 Spontini............ (1774-1851)
 Auber............... (1782-1871)
 Rossini............. (1792-1868)
 Meyerbeer........... (1794-1864)
 Halévy.............. (1799-1862)

et en retour les librettistes les plus renommés :

Quinault (1635-1688)
Scribe (1791-1861)

Dans les tympans du rez-de-chaussée quatre médaillons de M. Gumery représentent les profils de Bach, Haydn, Pergolèse et Cimarosa.

Chaque façade latérale est décorée de douze bustes de musiciens, placés chacun dans une niche circulaire dont le fond est revêtu de marbre rouge du Jura.

A droite, sculptés par M. Walter, les bustes de Monteverde, Durante, Jomelli, Monsigny, Grétry, Sacchini ;

Sculptés par M. Bruyer, les bustes de Lesueur, Berton, Boieldieu, Hérold, Donizetti, Verdi.

A gauche : sculptés par M. Itasse, les bustes de Cambert, Campra, Rousseau, Philidor, Piccinni, Paisiello ;

Sculptés par M. Denéchaux, les bustes de Cherubini, Méhul, Nicolo, Weber, Bellini, Ad. Adam.

Dans le premier vestibule on remarque quatre statues assises dont nous avons déjà parlé : Lulli, de Schœnwerke ; Rameau, d'Alasseur ; Gluck, de Cavelier ; et Haendel, de Salmson.

Montrons maintenant les différences qui

existent entre la scène de l'Opéra actuel et celle de la salle incendiée :

La largeur du cadre d'avant-scène était à la salle Le Peletier, de 12 mèt. 60; celle de l'avant-scène actuelle est de 15 mèt. 10 c.

La hauteur de ce cadre était de 13 85 ; elle est de 15 10.

La largeur de la scène, prise aux murs latéraux, était de 33 mèt.; elle est portée à 52 90.

La largeur des dessous était de 23 m. 20; elle est de 31 20.

La profondeur de la scène n'a gagné que 2 mètres; mais en y ajoutant la profondeur du foyer de la danse, on arrive à une différence de plus de 20 mètres.

La hauteur moyenne des dessous, de 10 m. 20, s'est élevée à 14 80.

La hauteur du plancher de la scène au faîte du comble était de 31 mètres; elle est de 47 mètres.

Enfin la hauteur totale, depuis le dernier plancher des dessous, jusqu'au faîte du comble, au lieu de 40 mèt. 40, atteint aujourd'hui 60 mètres.

Voici encore quelques autres chiffres, empruntés à un travail de M. de Saint-Arroman, dans *la Chronique musicale*, et qui sont relatifs à ces mêmes questions de superficie.

OPÉRA

SCÈNE

La surface du plancher de la scène est de........................ 10,000 m.

La longueur des cordages atteint 186,300 m.

Soit 186 kilomètres 300 mètres, ou plus de 46 lieues, c'est-à-dire environ la distance qu'il y a de Paris à Blois.

512 colonnes en fer supportent les planchers de la scène et des dessous.

Superposées, elles donnent une hauteur de........................ 3,460 m.

La longueur des poutres en tôle des dessous de la scène est de............... 4,000 m.

Le poids total du fer employé dans les dessous se chiffre par................. 833,000 kil.

Le support du plancher de la scène, en tige méplate, a une longueur de........... 3,800 m.

Les contre-poids en plomb et fonte pèsent.............. 80,000 kil.

TUYAUX.

Longueur des tuyaux pour l'eau....................... 7,000 m.

Longueur des tuyaux pour l'eau (en caoutchouc)........ 1,500

Longueur des tuyaux pour le gaz, environ............... 14,000

Soit une longueur totale de tuyaux de 22,500 mètres, ou plus de 5 lieues et demie.

MOSAIQUE

Il existe à l'Opéra........ 8,670 m. de mosaïque. En admettant que chacun des petits cubes en marbre ait une dimension d'un centimètre carré, on aurait 86,707,200 petits cubes.

Le nombre de colonnes décoratives s'élève à..................... 302
Celui des portes à............... 1,433
Le nombre des marches à....... 5,654

Il résulte de ce dernier chiffre qu'en comptant 6 marches par mètre, en moyenne, on arrive à une hauteur de 942 mètres et de 250 étages, en admettant que chaque étage ait 22 marches.

DIMENSIONS GÉNÉRALES

La plus grande longueur du monument est de...... 172 m. 70 c.
Sa plus grande largeur est de.................... 124 80 c.

En supposant que ces deux termes puissent être soumis à un diamètre, on trouverait que les théâtres d'Argos et d'Ephèse, dont le diamètre a toujours été cité comme colossal, n'atteignaient que 137 mètres et 182 mètres, tandis que le

Nouvel Opéra arriverait à environ 198 mètres.

La hauteur maximum, du sol du boulevard des Capucines au sommet de la lyre d'Apollon, est de.. 66 m. 52 c.

La hauteur totale, du fond de la cave au sommet de la lyre d'Apollon, est de...................... 79 »

Enfin, dernier détail, la longueur des conduites de cheminée est de.......... 3,500 »

LOGES D'ARTISTES

Il y a sur le théâtre 166 loges pour le chant, savoir :

Chanteurs...........	12
Chanteuses.........	12
Choristes hommes..	76
Choristes femmes...	66
	166

Pour la danse, un nombre presque égal de loges ont été affectées, savoir :

Maîtres de ballets . . .	2
Premiers sujets	6
Doubles	8
Premières danseuses . .	4
Deuxièmes	8
Autres	12
Corps de ballet.	128
	168
Figurants et comparses .	210

En tout près de cinq cents cases.

Les fenêtres du plus grand nombre de ces loges, spacieuses et très-bien éclairées, donnent sur la rue Scribe. Chaque porte de loge ouvre sur un couloir se reliant à un couloir principal, qui longe le fond du théâtre, et au milieu duquel est pratiquée une porte conduisant immédiatement sur la scène. De cette façon, les artistes n'ont pas de détour à faire pour se rendre sur le théâtre.

Chaque loge est, en outre, pourvue d'un cabinet pour les costumes.

L'ameublement est des plus simples, quoique très-confortable. Une grande glace, permettant au sujet de se voir d'ensemble de la tête aux pieds, et un meuble-toilette en sont les pièces principales.

Les loges des danseuses sont un peu plus grandes que celles des sujets du chant; et cela pour permettre aux ballerines de faire quelques exercices dans leur loge sans être obligées de se rendre au foyer.

Ces loges, occupant quatre étages, sont chauffées par un double système de cheminées et de calorifères.

*
* *

Je trouve aussi certains détails statistiques, qui ont leur curiosité, dans le volume de M. Ch. Nuitter, *le Nouvel Opéra* (1), le travail le mieux et le plus complètement renseigné qui ait été publié sur la nouvelle salle.

Le service général des eaux mises à la disposition de l'Opéra, en cas d'incendie, comprend treize tonnes ou réservoirs, contenant 105,000 litres d'eau.

Le chiffre total des portes de l'Opéra est de 2531, qui se décomposent ainsi

Administration . . .	1684
Salle.	748
Scène	99
	2531

(1) 1 vol. in-18, orné de 59 gravures et de 4 plans. En vente, librairie Hachette, Paris, 1875.

Le nombre des clefs est de 7593, dont voici le détail :

Administration	5052
Salle	2244
Scène	297
	7593

Le Nouvel Opéra occupe une surface qui est de plus du double de celle des plus grands théâtres de l'Europe ; sa surface totale est de 11,237 m., tandis que celle du Grand-Théâtre de Saint-Pétersbourg, qui vient ensuite, n'est que de 4,559 mètres.

Le nombre des places a aussi augmenté, comparativement avec celui de la salle de la rue Le Peletier. Voici le tableau du chiffre des places dans les deux salles :

	anc. Opéra	N. Opéra
Parterre	280	255
Orchestre	204	247
Baignoires	86	118
Stalles d'amphithéâtre	121	178
1res Loges	218	254
2es Loges	238	242
3es Loges	246	254
4es Loges	} 334	} 532
Amphithéâtre (au 4e)		
5es Loges	44	76
	1.771	2.156

La nouvelle salle contient donc 385 places de plus que l'ancienne (1).

Voici le prix de ces places, tel qu'il a été consenti par le ministère ; il permet des recettes qui peuvent dépasser 18,000 francs, c'est-à-dire une augmentation d'environ 7,000 francs sur la recette que pouvait donner la salle de la rue Le Peletier :

	Au bureau.	En locat.
Stalles d'orchestre	7 »	9 »
Fauteuils d'orchestre	13 »	15 »
Fauteuils d'amphithéâtre	15 »	17 »
Baignoires d'avant-scène	13 »	15 »
— de côté	12 »	14 »
Avant-scènes, 1re	15 »	17 »
Entre-colonnes 1re	15 »	17 »

(1) Voici à ce propos les salles de théâtre qui contiennent le plus de spectateurs :

La Scala de Milan	3.000
L'Académie de Philadelphie	2.890
Covent-Garden de Londres	2.500
Le Nouvel Opéra de Vienne	2.400
Le théâtre royal de Munich	2.300
Le Nouvel Opéra de Paris	2.156
San-Carlos de Lisbonne	2.000
Théâtre royal de Dublin	2.000
Théâtre de Turin	2.000
Théâtre Carlo Felice de Gênes	2.000

Le Nouvel Opéra n'occupe donc que le sixième rang dans cette nomenclature.

Loges de face, 1ʳᵉ	15 »	17 »
Loges de côté, 1ʳᵉ	13 »	15 »
Avant-scènes, 2ᵉ	12 »	14 »
Entre-colonnes, 2ᵉ	12 »	14 »
Loges de face, 2ᵉ	12 »	14 »
Loges de côté, 2ᵉ	10 »	12 »
Avant-scènes, 3ᵉ	8 »	10 »
Loges de face, 3ᵉ	8 »	10 »
Entre-colonnes, 3ᵉ	8 »	10 »
Loges de côté, 3ᵉ	6 »	8 »
Loges de face, 4ᵉ	4 »	6 »
Avant-scènes, 4ᵉ	2 50	3 »
Loges de côté, 4ᵉ	2 50	3 »
Amphithéâtre de face, 4ᵉ . .	2 50	3 »
— de côté . . .	2 50	3 »
Loges, 5ᵉ	2 50	3 »

LOCATIONS A L'ANNÉE.

	Un jour.	tous les jours.
Fauteuils :		
Orchestre	600 fr.	1.800 fr.
Amphithéâtre	700	2.100
Baignoires :		
Avant-scène (10 pl.) .	6.000	18.000
— (6 pl.) .	4.800	14.000
De côté (6 pl.) . . .	3.300	9.900
— (5 pl.)	2.750	8.250
Premières :		
Avant-scène (10 pl.) .	7.000	21.000
— (8 pl.) .	5.600	16.800
Entre-colonnes . . .	8.400	25.200

Loges de faces . . .	4.200	12.600
Loges de côté. . . .	3.600	10.800
Deuxièmes :		
Avant-scene (10 pl.) .	5.000	15.000
— (8 pl.) .	4.000	12.000
Entre-colonnes . . .	6.000	18.000
Loges de faces . . .	3.000	9.000

*
* *

Nous terminerons par un curieux détail, qui donnera une idée de la solidité du monument de M. Garnier :

Pendant le siége, le gouvernement de la Défense nationale réquisitionna le Nouvel Opéra, pour y loger les approvisionnements de l'intendance militaire. L'ensemble des approvisionnements représentait un poids total de quatre millions et demi de kilogrammes.

Des voûtes, de 11 centimètres seulement d'épaisseur, et qui n'avaient été construites qu'en prévision d'une résistance ordinaire, eurent alors à soutenir une charge tellement considérable, que bien souvent M. Garnier en était effrayé. Elles ont résisté à cette dangereuse épreuve, qui atteste d'une façon victorieuse leur parfaite solidité.

SOIRÉE D'INAUGURATION

(5 janvier 1875)

L'inauguration solennelle du Nouvel Opéra a eu lieu le mardi 5 janvier 1875, par une représentation de gala dont le Ministère et la Direction ont eu grand peine à rassembler les divers éléments. La maladie subite de Mlle Nilsson obligea de supprimer du programme les fragments d'*Hamlet* et de *Faust*, dans lesquels devait reparaître la célèbre cantatrice suédoise, avec M. Faure pour partner. Il fallut, en quelque sorte, et à la veille même de la soirée d'ouverture, organiser tant bien que mal une représentation forcément incomplète, et dans laquelle ne parurent ni Mlle Nilsson, ni M. Faure, ni Mme Gueymard, ni Mme Miolan-Carvalho, qui, tous, avaient été ou sont encore actuellement les meilleurs soutiens et la gloire même de notre Académie de Musique.

D'autre part il faut bien reconnaître que le spectacle, de quelque manière qu'on l'eût composé pour cette exceptionnelle soirée, était, par avance, en partie sacrifié;

il était évident que le public choisi qui recevrait la faveur d'une invitation pour cette représentation y serait beaucoup plus attiré par les splendeurs de la salle nouvelle que par l'exécution, plus ou moins parfaite, des fragments d'opéras ou de ballets qu'on ferait chanter ou danser devant lui. Il fut encore décidé, au dernier moment, que les personnes « invitées » paieraient leurs places lesquelles, mises à un taux élevé (1), permettraient de couvrir, et au delà, les frais de la représentation, dont nous donnons, à la page suivante, le programme tel qu'il fut affiché le matin même du mardi 5 janvier.

(1) Fauteuils des premières loges d'amphithéâtre et d'orchestre 30 fr.; stalles de parterre 20 fr. et le reste à l'avenant.
La recette a dépassé 32,000 francs.

Les bureaux ouvriront à 7 h. 1/2 — **PAR ORDRE** — On commencera à 8 heures

AUJOURD'HUI MARDI 5 JANVIER 1875

LA JUIVE

(1ᵉʳ et 2ᵉ actes) opéra de Scribe, musique d'Halévy

Divertissement de M. Mérante. — Décors du 1ᵉʳ acte de MM. Lavastre et Despléchin ; du 2ᵉ acte, de M. Chéret

Mmes Krauss, Marie Belval, MM. Villaret, Belval, Bosquin, Gaspard, Auguez

DANSE

Mlles Pallier Bartoletti, Sanlaville, Piron, Millie, Robert, Lamy, Ribet, Bussy, A. Parent

Scène de la **BÉNÉDICTION DES POIGNARDS** des

HUGUENOTS

Paroles de Scribe, musique de Meyerbeer

Saint-Bris M. Gailhard

LA SOURCE

(1ᵉʳ *tableau du* 2ᵉ *acte*). Ballet de MM. Nuitter et Saint-Léon, musique de M. Léo Delibes

Mlles Sangalli, Fiocre, Mérante, Marquet Sanlaville, Piron, Montaubry
Millie, Robert, Lamy, Ribet, Bussy, A. Parent

MM. Mérante, Cornet, Pluque, F. Mérante

Ouverture e la *MUETTE de PORTICI*, d'Auber
Ouverture de *GUILLAUME TELL*, de Rossini

La ville de Paris avait invité à cette inauguration le Lord Maire de Londres, et les premiers magistrats des principales capitales de l'Europe. L'entrée du Lord Maire dans la salle et la magnificence singulière de son cortége produisirent une grande impression dont il est curieux de conserver la trace :

La voiture du Lord-Maire arriva devant l'Opéra immédiatement après celle du maré-président de la République.

A peine le maréchal a-t-il pénétré dans l'Opéra, qu'on entend dans la rue de la Paix le son des trompettes de la garde particulière du Lord-Maire.

Aussitôt un escadron de garde de Paris débouche sur la place, puis on voit apparaître les voitures de gala du Lord Maire marchant au pas.

Le Lord Maire arrive par le grand escalier de la façade. Sa femme descend la première. Elle est suivie aussitôt du Lord Maire. Au même moment le porte-glaive et le massier viennent se placer devant eux et les précèdent. Un page soutient le manteau du Lord Maire.

Le Lord Maire est vêtu d'une longue robe noire brodée d'or. Derrière viennent l'alderman, M. le shériff Ellis et Mme Ellis, M. le shériff Shaw et Mme Shaw. Ils sont également revêtus du costume officiel et des insignes de shériff.

Pendant qu'ils montent l'escalier, les hérauts d'armes, qui ont déjà annoncé l'arrivée, sonnent de la trompette. Le cortége est fermé par un piquet de garde républicaine.

Au moment où le cortége arrive sur la place, les fenêtres du Sporting-Club s'ouvrent, et des cors de chasse commencent à jouer.

C'est une fanfare en l'honneur du Lord Maire.

Les employés de l'Opéra ouvrent les portes toutes grandes, et le cortége du Lord Maire fait son entrée dans la salle.

Le coup d'œil est superbe.

En tête, marchent les hérauts d'armes, en costume, rappelant ceux des sonneurs de trompes de chasses royales.

Viennent ensuite :

Deux massiers, l'un portant le glaive, l'autre la massue d'argent sur l'épaule droite.

Le Lord Maire en costuue traditionnel, suivi d'un domestique portant sa traîne.

Les deux shériffs, puis une vingtaine de suisses et de laquais portant tous des cannes.

Ce cortége, tout ruisselant d'or et de soie, s'harmonise admirablement avec la splendeur du grand escalier.

Voici maintenant quelle était la composition officielle de la salle.

AVANT-SCÈNES DES PREMIÈRES

N° 1. — Le maréchal de Mac-Mahon, Mme la duchesse de Magenta.
N° 2. — M. Buffet, président de l'Assemblée nationale.
N° 3. — Le Lord Maire, sa femme et ses shériffs.
N° 4. — Le bureau de l'Assemblée nationale.

PREMIÈRES LOGES

Droite

Nᵒˢ MM.
6. — Baragnon, sous-secrétaire d'Etat.
8. — Passy, sous-secrétaire d'Etat.
10. — Le duc d'Audiffret-Pasquier.
12. — Le président du Conseil d'Etat.
14. — Le premier président de la Cour de Cassation.
16. — Le préfet de la Seine.
18. — Le général Vinoy.
20. — S. M. la reine Isabelle et le Roi don Alphonse XII.
22. — Desjardins, sous-secrétaire d'Etat.
26. — Corps diplomatique.
28. — Corps diplomatique.
32. — Le général de Cissey.
34. — Montaignac, ministre de la marine.
36. — Mathieu-Bodet, ministre des finances.
38. — Le duc Decazes, ministre des affaires étrangères.

Gauche

Nos MM.
5. — Batbie.
7. — De Fourtou.
9. — Martel.
11. — Mme Buffet.
13. — Le roi de Hanovre.
15. — De Royer, président de la Cour des Comptes.
17. — Le comte de Paris.
19. — Le général de Ladmirault.
21. — Le maréchal Canrobert.
23. — La duchesse de Malakoff.
25. — Le duc Decazes.
27. — Corps diplomatique.
29. — Caillaux, ministre des travaux publics.
33. — Grivart, ministre du commerce.
35. — De Cumont, ministre de l'instruction publique.
37. — Tailhand, ministre de la justice.
39. — Le duc de Broglie.

DEUXIÈMES LOGES

Droite

10. — Comte de Damas.
12. — Chambre du commerce.
14. — Président du tribunal civil.
16. — Ministère de l'instruction publique.
18. — Services publics.
20. — Présidence de la République.
22. — — loge militaire.
24. — Services publics.

Nos MM.
26. — Garnier, architecte du nouvel Opéra.
28. — De Cardailhac.
30. — Présidence de la République.
35. — 1er président de la Cour des Comptes.
34. — 1er président de la Cour de Cassation.
36. — Corps diplomatique.
38. — Corps diplomatique.

Gauche

11. — Deseilligny.
13. — Ambroise Thomas.
15. — Ministère de l'instruction publique.
17. — Préfecture de la Seine.
19. — Services publics.
21. — Services publics.
23. — Services publics.
25. — Institut.
27. — Institut.
29. — Conseil d'Etat.
31. — Président du tribunal de commerce.
33. — Préfet de police.
35. — Direction des beaux-arts.
37. — Corps diplomatique.
39. — Corps diplomatique.

*
* *

Les honneurs de la représentation furent pour M^{me} Gabrielle Krauss, qui débutait dans le rôle de Rachel de *la Juive*,

et qui fut, à plusieurs reprises, couverte d'applaudissements (1) et rappelée avec Villaret. M. Gailhard obtint également un grand succès, dans le fragment des *Huguenots*, et Mlle Sangalli charma tous les yeux, par sa grâce et sa légèreté, dans le 2e acte du ballet de *la Source*.

Après la représentation et à la sortie de la foule, qui se pressait sur les marches du merveilleux escalier de M. Garnier, l'éminent architecte fut aperçu et devint aussitôt l'objet de la manifestation la plus bruyante, la plus enthousiaste et, — bien que puissent dire certains envieux, — la plus juste et la plus méritée. Dans la soirée le maréchal de Mac-Mahon avait fait appeler M. Garnier dans sa loge et après l'avoir, ainsi que la maréchale, chaleureusement complimenté, il lui avait remis la croix d'officier de la Légion-d'Honneur. Deux de ses principaux collaborateurs, MM. Jourdain et Louvet, recevaient, en même temps, la croix de chevalier.

Ainsi se trouva inauguré et ouvert, en cette soirée du mardi 5 janvier 1875, mémorable à tant de titres pour l'histoire de l'Opéra, cette salle merveilleuse, véri-

(1) Et d'applaudissements sincères, ceux-là! puisque la claque avait été supprimée pour cette soirée.

tablement féerique et à laquelle, je le répète, on n'a encore trouvé jusqu'à ce jour qu'un seul reproche sérieux à adresser, celui de l'excès même de sa magnificence.

Janvier 1875.

GEORGES D'HEYLLI.

P. S. — Au moment où se termine ce petit livre, nous apprenons le réengagement de Mme Miolan-Carvalho, à l'Opéra. C'est là un fait qui importe assez à l'histoire contemporaine de l'Académie de Musique pour que nous nous empressions de le mentionner. Nous ne saurions trop féliciter M. Halanzier d'avoir obtenu la rentrée à l'Opéra de cette éminente cantatrice, qui va nous rendre surtout *Hamlet* et *Faust*, et retrouver les succès brillants qui l'avaient déjà accueillie, lors de ses débuts dans les *Huguenots* (la Reine), et dans *Faust*, en 1869, sur la scène de la rue Le Peletier.

G. d'H.

INDEX ALPHABÉTIQUE

Les artistes actuellement à l'Opéra, et dont les noms sont cités dans cet ouvrage, sont seuls mentionnés au présent *Index*. Je n'y ai reproduit que les noms des principaux sujets, et de ceux qui sont cités, ailleurs que dans la nomenclature générale (page 374) de tous les artistes, fontionnaires et employés de l'Opéra.

Achard, 368, 376.
Aline (Mlle), 379.
Armandi (Mlle), 376.
Arnaud (Mlle), 362, 365, 368, 376.
Auguez, 376, 430.

Bartoletti (Mlle), 430.
Battaille, 368, 373, 376.
Beaugrand (Mlle), 379.
Bellmar (Mme), 379.
Belval, 332, 337, 345, 348, 349, 355, 376, 430.
Belval (Mlle), 376, 430.
Berthier, 379.
Bloch (Mlle), 355, 368, 376.

Bosquin, 361, 367, 376, 430.
Bourgoin (Mme), 379.
Bussy (Mlle) 379, 430.

Caron, 352, 361, 376.
Carvalho (Mme), 292, 356, 428, 437.
Cornet, 379, 430.

Delahaye, 361, 378.

Fatou (Mlle), 379.
Faure, 292, 346, 349, 353, 355, 356, 357, 368, 372, 376, 428.
Ferrucci (Mme), 375.
Fiocre (Mlle Eug.), 348, 350, 352, 379, 430.
Fonta (Mlle), 350, 379.
Fouquet (Mlle J.) 356, 376.
Fréret, 339, 345, 361, 362, 376.
Friant, 379.
Fursch-Madier (Mme), 356, 373, 376.

Gailhard, 368, 373, 376, 430, 436.
Gaspard, 361, 362, 376, 430.
Geismar (Mme), 373, 375.
Girius (Mme), 375.
Grisy, 345, 361, 376.
Gueymard (Mme), 292, 316, 335, 337, 338, 339, 345, 346, 348, 352, 353, 355, 357, 361, 368, 375, 428.

Hayet, 361, 362, 376.
Hustache (Mlle), 376.

Jolivet, 361, 378.

Krauss (Mme G.), 375, 430, 435.

Lamy (Mlle), 379, 430.
Lapy (Mlle), 379.
Lassalle, 373, 376.
Lory (Mlle H.), 375.
Lory (Mlle J.), 376.

Manoury, 376.
Marquet (Mlle Louise), 308, 333, 352, 379, 430,
Mathieu, 379.
Mauduit (Mlle), 355, 356, 362, 373, 375.
Maulnar (Mlle), 379.
Menu, 376.
Mérante (L.), 346, 348, 352, 379, 430.
Mérante (F.), 379, 430.
Mérante (Mme Z.), 339, 345.
Mérante (Mme Anna), 379, 430.
Mermand, 361, 376.
Mierwinski, 376.
Millie (Mlle), 430.
Moisset (Mlle), 376.
Montaubry (Mlle), 379, 430.
Mouret, 361, 378.

Nivet-Grenier (Mme), 376.
Nillson (Mme), 308, 355, 356, 357, 376, 428.

Pallier (Mlle), 379, 430.
Parent (Mlle A.), 379, 430.
Piron (Mlle), 379, 430.
Pluque, 379, 430.
Ponsard, 361, 376.

Remond, 379.
Ribet (Mlle), 379, 430.
Robert (Mlle), 430.

Salomon, 376.
Sangalli (Mlle), 352, 379, 430, 436.

Sanlaville (Mlle), 379, 430.
Sapin, 334, 336, 340, 376.
Sellier, 376.
Silva, 373, 376.
Soros (de), 361, 378.
Stoikoff (Mlle), 379.

Thibault (Mlle), 356, 376.
Thuillard, 361, 378.

Valain (Mlle), 379.
Vergnet, 373, 376.
Vidal (Mlle), 375.
Villaret, 361, 362, 364, 376, 430, 436.
Vitcoq (Mlle), 379.

FIN DU TROISIÈME ET DERNIER VOLUME

TABLE GÉNÉRALE

	Pages.
Avant-propos	1
Origines de l'Opéra en France	5
Direction de l'abbé Perrin (1668-72)	9
— Lulli (1672-87)	13
1re Direction de Francine (1687-1704)	4
Direction de Guyenet (1704-12)	51
2e Direction de Francine (1712-28)	57
Direction de Destouches (1728-30)	72
— Gruer (1730-31)	76
— Lecomte (1731-33)	78
— Thuret (1733-44)	80
— Berger (1744-48)	92
— Tréfontaine (1748-49)	96
1re Direction de la ville de Paris (1749-57)	99
Direction de Rebel et Francœur (1757-67)	117
Premier incendie de l'Opéra (6 avril 1763)	122
Direction de Berton et de Trial (1767-69)	129
2e Direction de la ville de Paris (1769-76)	136
Ouverture du Nouvel-Opéra, à la place du Palais-Royal (26 janvier 1770)	137
Direction des commissaires du Roi (1776-78)	154
— de de Vismes du Valgay (1778-1779)	164
3e Direction de la ville de Paris (1779-80)	165
Direction de Berton et de Dauvergne (1780-90)	175
Deuxième incendie de l'Opéra (8 juin 1781)	180

TABLE

	Pages.
Ouverture du Nouvel-Opéra à la porte St-Martin (27 oct. 1781)...............	183
4ᵉ Direction de la ville de Paris (1790-92).	205
L'Opéra pendant la Révolution (1792-1800).	209
L'Opéra à la salle Louvois (1794-1820)....	211
Direction de Devismes, Bonnet de Treiches et Cellerier (1800-1802)...............	228
Gérance des Préfets du Palais (1802-1807).	235
Administration des Surintendants impériaux et royaux (1807-1831)............	245
L'Opéra à la salle Favart et à la salle Louvois (1820-21)......................	265
L'Opéra dans la salle nouvelle de la rue Le Peletier (16 août 1821)................	268
Direction du docteur Véron (1831-35).....	285
— de Duponchel et Léon Pillet (1835-49)..........................	294
Direction de Nestor Roqueplan (1849-54)..	319
L'Opéra régi par la liste civile (1854-66)...	328
Direction de M. Emile Perrin (1866-70)...	354
L'Opéra pendant le siége de Paris et pendant la Commune (1870-71)............	358
Direction de M. Halanzier (1871)..........	367
Troisième incendie de l'Opéra (29 octobre 1873)...............................	369
L'Opéra à la salle Ventadour (1874-75)....	371
Etat du personnel de l'Opéra (1874).......	374
Les bals de l'Opéra (1716-1874)..........	386
L'Opéra dans la nouvelle salle construite par M. Ch. Garnier...................	397
Soirée d'inauguration (5 janvier 1875).....	428
INDEX ALPHABÉTIQUE des artistes appartenant à l'Opéra, en 1875, et dont les noms sont cités dans cet ouvrage..........	439

Paris. — Imp. Richard-Berthier, 18-19 pass. de l'Opéra.

www.ingramcontent.com/pod-product-compliance
Lightning Source LLC
Chambersburg PA
CBHW071540220526
45469CB00003B/865